空間魔術師－
雕塑之都傳奇

蕭瓊瑞 / 謝玫晃　著

市長序

在臺灣近代美術史中，臺中一直佔有舉足輕重的地位；因地處臺灣中心位置而成為南來北往的匯聚城市，百年來所累積人文資產多樣豐富並源遠流傳，讓臺中有「文化城」的美譽。

除了精采多元的常民文化，臺中也是雕塑、油畫、漆藝等許多媒材創作累積能量成長茁壯的地方。日治時期山中公為發展漆器在臺中開設「山中工藝美術漆器製造所」，首開立體創作之風；隨後黃土水、陳夏雨、陳庭詩、王水河等前輩藝術家更替臺中雕塑史帶來了輝煌時代；延續至近代，透過政府、學校與民間團體的合力，各項展覽、競賽、公共藝術的蓬勃興辦，雕塑儼然成為臺中在地的藝術發展特色，成為眾所公認的「雕塑之都」。

為了迎接臺中市立美術館的誕生，臺中市政府文化局以雕塑為題，透過策展人蕭瓊瑞教授及其團隊的研究梳理，策劃一檔可以宏觀大臺中地區自 1900 年代至今，逾一世紀的雕塑大展，透過 63 位藝術家及其代表作品，一件一物的串連起臺灣乃至於臺中本土藝術家們走過的創作之路，也描繪出臺中市百年來「雕塑之都」的宏偉輪廓。

在追溯過往藝術發展軌跡的同時，我們也期待持續透過推動藝文展演、社區營造、城市美學推廣、地方文化資產修復活化再利用及建立在地特色節慶等文化政策，讓「文化城」能繼續發光發熱，成為充滿藝文涵養與靈魂的場域，以提升居民生活品質，進而心靈富足，成就「富市臺中、新好生活」。

臺中市長 盧秀燕

局長序

　　臺中地區藝術發展，雕塑向來是極具代表性之領域，素有「雕塑之都」美稱，蕭瓊瑞教授於 107 年接受臺中市政府委託的「中部地區近代雕塑藝術研究案」完成後，其在臺灣藝術史的地位更加確立。諸多與雕塑有關的機構、設施及活動即源起於臺中，包括全臺最早設立的地方性雕塑團體──「中部雕塑學會（臺中市雕塑學會前身）」、首座以雕塑為主題的「豐樂雕塑公園」、中小學校園辦理「校園雕塑設置計畫」、大甲「鐵砧山風景特定區雕塑公園」，以及市區綠園道景觀雕塑、設置數量居全臺之冠的公共藝術等，在在顯示臺中為名符其實的「雕塑之都」。

　　本局於臺中市立美術館籌備成立之際，先進行中部地區雕塑藝術發展脈絡的梳理及創作人才資料庫的普查建置，並以研究成果作為基礎，策劃「空間魔術師－雕塑之都傳奇」，以推廣臺中地區這項獨特、可貴的藝術特色。透過策展人蕭瓊瑞教授精心規劃選件，一共邀集了 63 位極具知名度與代表性的藝術家展出，年代橫跨日治時期至當代，作品含括石雕、木雕、竹雕、陶藝、金屬雕塑、軟雕塑及複合媒材等 7 大類，呈現臺中地區雕塑藝術百年來的變化演進，也展現這塊土地上獨特的文化生命力。

　　為了替這次大規模的雕塑展留下精彩身影，本局亦委託策展人蕭教授撰文概述中部地區雕塑藝術發展簡史，配合本展展出作品圖錄，以圖文並茂的方式出版本專書記錄臺中雕塑藝術輝煌的一頁，也期許未來雕塑藝術在臺中能發展開創更精彩燦爛的篇章。

臺中市政府文化局長　張大春

空間魔術師──大臺中近代雕塑藝術簡史

壹、緒論

臺灣近代雕塑的發展，臺中是一個特別值得關注的地區，這是一個雕塑家人數最多、雕塑活動最熱烈，也是蘊育最多傑出雕塑人才的地區。

臺中之所以贏得臺灣「雕塑之都」的美稱，和日治中期以後城市的興起有關，眾多大型景觀雕塑的需求，以及新興資產階層對藝術的支持，都激發了臺中雕塑人才的勃興。

雖然在臺灣開發史上，臺中較遲於彰化，但到了日治中期，臺中的發展已經快速超越彰化、甚至臺南，成為和臺北、高雄得以並列的三大城市之一。日治時期的《臺灣總督府警察沿革誌》曾如此評介臺中：「中部臺灣人上流社會，在傳統上其思想素甚進步，比較南北兩地實甚前進，此乃所公認之處。而他們之中，其見識抱負實不能輕視者亦復不少，其思想可以視為代表臺灣一般知識分子的傾向。」

在日治時期，代表民族自覺運動的「臺灣同化會」、「臺灣文化協會」，及之後的「臺灣民眾黨」與「臺灣地方自治聯盟」，乃至農工運動的「臺灣農民組合」、「勞工運動」等，臺中都占有重要的地位。新興的知識份子支持新興的美術活動，包括工藝、雕塑在內的藝種，都受到相當的鼓舞；尤其當這些藝術活動，和產業文化及都市景觀結合的時候，對這個新興的都會，更具激化、增美的作用。

戰後，臺中作為臺灣行政重心之一，中興新村的設立，容納了省政府與省議會，更加速了臺中地區文化經濟的發展。

由於人口的集中，以及出差洽公的流動人口，形成了臺中特殊的文化樣貌，既有戰前伴隨日本文雅流風的餘韻，又有戰後風月場所散發的商業氣息，「文化城」一辭，對臺中而言，似乎暗含著正、反兩端的評價。

在雕塑創作上，陳夏雨、陳英傑開啟近代美術的先聲，而年輕陳英傑一歲的王水河（1925-2019），以及由國立臺灣藝專雕塑科學成返鄉的陳松（1945-）、謝棟樑（1949-）等，長期在地深耕，傳授弟子無數，更是臺中構成「雕塑之都」的重要力量。至

於1981年定居臺中太平的陳庭詩（1916-2002），在80年代，以其傑出的鐵雕創作，也為臺中地區的現代雕塑注入強力的養份；或者倒過來說，陳庭詩之所以投入雕塑創作，也正和臺中濃郁而活躍的雕塑風氣有密切的關聯。

1986年，臺中地區雕塑家率先成立「中部雕塑學會（臺中市雕塑學會前身）」定期舉辦展覽活動，並發行專刊，是全臺最早設立的地方性雕塑學會。1992年，先是為紀念素人石雕藝術家林淵（1913-1991）而創立的「牛耳石雕公園」舉辦全國性的「牛耳雕塑創作獎」；1993年，則在臺中市雕塑學會的努力下，加上臺中市政府的經費支持，開始舉辦臺中「豐樂戶外雕塑公園」的露天雕塑徵件及設置。同時，也在多所中、小學校園辦理「校園雕塑設置計劃」，並實施多年。1996年，再設「鐵砧山大型戶外雕塑公園」於臺中大甲；而1988年省立臺灣美術館（今國立臺灣美術館）落腳臺中，其戶外廣場大型雕塑的持續設置，搭配都市中軸線的綠園道景觀雕塑，更使臺中「雕塑之都」的盛名，獲得確立。

雕塑是一種占有實體空間的藝術，在或大或小的空間中，藝術家或表達個人的心理、思維或情感，甚至純然的造型活動；但就如「空間魔術師」一般，雕塑家以他（她）們的創意，讓沒有生命的媒材產生了生命，也讓環境因雕塑作品的介入，改變或提升了她原有的性質或氛圍。某種程度上，雕塑既反應了一個時代的心靈，也映現了一個社會或群體的經濟實力與生活品味。

本文以「大臺中近代雕塑發展」為範疇，進行基本史料之建構與論述，其範圍界定如下：

（一）空間範圍：出生、設籍或主要創作過程於臺中、彰化、南投之雕塑創作者。

（二）時間範圍：日治時期至當代。

（三）媒材範圍：石雕、木雕、竹雕、陶藝、金屬雕塑（含翻模作品及鋼鐵雕塑）、軟雕塑、複合媒材。

本文以建構大臺中近代雕塑簡史為目標，並附一簡表；唯囿於個人知見，疏漏藝術家必定仍多，錯誤亦所難免，有待未來持續補充修正。

貳、拉開近代的序幕

臺灣近代雕塑史第一位出身學院的雕塑家，應為臺北的黃土水（1895-1930）。1915年，他以臺北國語學校（後改臺北師範學校，今國立臺北教育大學）畢業生身份，在當時校長隈本繁吉的推薦下，獲得臺灣總督府民政長官的共同具名，以三年的獎學金，前往日本東京美術學校（簡稱「東美」）雕塑科就讀，成為臺灣第一位接受雕塑學院教育的雕塑家；也在1920年，以一座名為〈番童〉（又名〈吹笛番童〉）的雕塑，入選當時日本象徵最高美術競賽殿堂的「帝國美術展覽會」（簡稱「帝展」），成為臺灣獲得此一獎項的第一人，震動全臺；不過，這位早熟的天才，在1930年即以36歲的英年辭世，成為臺灣「新美術運動」初期最閃亮的一顆彗星。

黃土水過世後，他年創作於1919、1921年獲得第三屆「帝展」入選的一件大理石〈甘露水〉，送回臺北舊廳舍（後改建為公會堂，即今臺北中山堂）參加遺作展，之後存藏於臺北教育會館。戰後，臺北教育會館改建成美國新聞處，可能因管理單位的無知，以此全裸女體有傷風俗，予以棄置。幸有臺中熱心人士，將她運回家中保存，並曾公開展示，保存國寶有功；期待有朝一日，〈甘露水〉得以在臺中重新出土，與世人見面。

黃土水〈甘露水〉
1919 大理石 等身大

這件〈甘露水〉以大理石雕成，高約一個東方女子等身大的160幾公分，全身打開，毫無遮掩，就像伊甸園中尚未偷吃「禁果」的夏娃，純潔、自信、舒緩而堅強；雙手下垂、臉龐微微上仰，一如久旱之後，迎接自天而降的甘霖，而〈甘露水〉也是觀音大士淨瓶中點化人心的聖水，滋潤枯竭的人心。這是臺灣有史以來，脫離制式的祖先立柱或神佛造像，第一次以一位全裸的女子，尤其是東方女子的身形，象徵著藝術家對自我族群、社會未來，無限的期盼和想像，充滿了靜謐、安祥、莊嚴的宗教性。

站在兩片形成圓弧狀的蚌殼上的這位女神，雙手自然下垂，扶於蚌殼形成的臺座上，雙腳併攏、左腳置於右腳前，全身形成一種梭形的造型。加上臺座，既穩定、沈實；脫離臺座，由於上仰的臉龐，猶如一個隨時可以凌空而去的女神，既神聖又親和，似人似神；一如她的另一個名字：〈蛤仔精〉。

〈蛤仔精〉是臺灣民間遊藝陣頭中常見的妖精，如今化成尊貴的女神，讓人聯想起西方15世紀末期知名藝術家波提且利（Sandro Botticelli，1445-1510）的〈維納斯的誕生〉。美術史家曾說：波提且利的這件作品，描繪著自地中海泡沫中浮現的美神與愛神維納斯，打破了中古時代以來禁絕歌頌女體的基督教傳統，重新歌頌希臘文化中的肉體，象徵著文藝復興時期的即將來臨。

顯然黃土水的〈甘露水〉，也是結束了臺灣長期以來制式的神佛造像或祖先崇拜的思維，第一次以藝術家個人的創意，賦予宗教一個更為深刻的人文意涵，也引導臺灣社會走入一個新美術運動的嶄新時代。〈甘露水〉正是黃土水在〈出生於臺灣〉的自述中，對「藝術上的『福爾摩沙』時代來臨」的想像的具現化，期盼臺灣一如那美麗的蛤仔精自海中升起，藝術則猶如那甘露水自天而降。〈甘露水〉是臺灣美術發展史上最美麗而鮮明的標竿。

大臺中地區學院出身的雕塑家，在年代上雖然稍晚，但在相關的人才培育上，則領先於全臺；早在1901年（明治34年），當時的南投廳長小柳重道，即向日本招聘陶藝技師龜岡安太郎來臺，設立技術養成所，教授陶藝，前後八年之久。1921年，又有日人山中公為發展臺灣漆器工藝，開設「山中工藝美術漆器製造所」，（即「臺中市立工藝傳習所」之前身，後改「臺中工藝專修學校」）。這些單位的設立及技藝的傳入，都豐富了日後臺中雕塑家的培育，及藝術家創作在媒材運用上的養分。

臺中地區第一位學院出身的知名雕塑家，應為臺中工藝專修學校畢業的林坤明（1913-1939），林坤明自臺中工藝專修學校畢業後，便遊學日本，專研雕塑；返鄉後，獲聘母校任教。唯天忌

林坤明〈我的兒子〉
1930
木
29.5×25×15cm

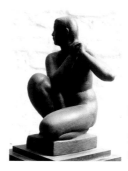

陳夏雨〈梳頭〉
1948
石膏
32×18×18cm

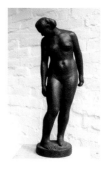

陳夏雨〈醒〉
1947
青銅
高54cm
王偉光攝影

英才，1939年，因感染傷寒，不幸去世，得年僅26歲。年輕的林坤明，崇仰日本雕塑大師北村西望（1884-1987）的風格，作品強調男性雄渾壯美的陽剛之氣，所作〈裸男上身〉，或〈臺灣原住民男子〉，均強調身體肌肉的健美與氣勢的雄渾。〈我的兒子〉（1930年代），尺度不大，以木雕刻成，渾圓的軀體，帶著某種簡化的現代造型意識，係以其大兒子為模特兒創作而成。其過世時，二兒子尚在夫人身孕中，即日後的知名畫家林惺嶽。

年輕林坤明4歲的陳夏雨（1917-2000），則是日後被視為大臺中近代雕塑初期最具代表性的人物。

陳夏雨，臺中龍井人。幼年因體弱休學在家，偶見族人帶回日本雕塑家作品，深受感動，開始自習泥塑。1935年，在鄉賢陳慧坤（1907-2011）介紹下，前往日本拜師肖像大師水谷鐵也（1876-1943）；一年後，轉往藤井浩祐（1882-1958）工作室學習。

相對於黃土水正式入學東美木雕科、接受課程式的學院訓練，陳夏雨的學習顯然是偏向師徒制的學習、體會。此外，相較於1917年，因羅丹（Auguste Rodin，1840-1917）去世引發的羅丹熱潮，陳夏雨赴日時期的日本藝壇，研究的興趣也已經開始轉向；根據陳夏雨的回憶：「我到日本，在藤井老師處，剛開始，羅丹的吸引力比較大；到後來，麥約還有藤井老師的精神、造形的單純化，成為我的目標。」

1941年，陳夏雨以連續三年入選，成為「新文展」無鑑查出品藝術家的同時，也獲得日本「雕塑家協會展」的「協會賞」，並受薦成為會員；同年，「臺陽美協」首設雕塑部，他也成為該會會員。

1945年，臺灣結束日本殖民統治時期，陳夏雨在1946年攜眷回臺，船行途中，長子出生。同年，他首先以審查委員的資格出品首屆「臺灣省全省美術展覽會」（簡稱「省展」）；11月，受聘臺中師範學校擔任教職。時年三十前後，看似一帆風順的際遇，其實暗含著畫家孤絕傲岸的個性挑戰。首先，他在出品1947年第十一屆臺陽展，也是「光復紀念展」後，便以理念不合為由，退出臺陽美協。同年，因「二二八事件」衝擊，他也毅然辭去人人稱羨的師校教職；而到了1949年，他甚至將畫壇視為至高榮譽的省展審查委員乙職也斷然辭卸。

然而，也正是這份不向世俗妥協、堅持自我理念、追求完美的個性，造就了他不同凡俗的藝術品味。1948年前後，正是其創作首度達於高峰的一個時期，幾件經典傑作，都完成於此時，包括〈醒〉（1947）、〈洗頭〉（1949）、〈梳頭〉（1948），及〈裸女坐姿〉（1948）等。〈醒〉一作，完成於1947年，以一個女子站立，頭部微微轉向背後，雙眼凝視地面為造型，全身放鬆，內八的雙腳腳掌，讓身體有一種更為內斂含蓄的感覺，但微微地轉身，則讓原本鬆弛的軀體，又有了一種旋轉的力量，靜中帶動、動中帶靜。按作者自述：這件作品，想要表現一個女子由少女變成少婦的「覺醒」回望，也正是對少女時代的告別。此外，由於這件作品完成於「二二八事件」發生的同年，作者表示：也有暗含呼籲臺灣人「覺醒」的寓意。因此，這件作品也成為臺灣近代雕塑史上第一件和時勢結合的雕塑創作。

1948年也是陳夏雨生命走入黯淡、悲苦的關鍵年代。這年，他的長子因腸炎不幸夭折，七年後的1956年，次子也因白血病去世；連續的打擊，讓這位堅毅的藝術家，幾乎被打垮。幸而夫人始終以無比的信心，支持著這位幾乎與世隔絕的藝術家。其間，1951年次女幸婉的出生，也成為他晚年藝術創作上最好的夥伴。

1979年，臺中建府九十週年，應文化基金會邀請，陳夏雨舉行生平首次「雕塑小品展」；他的人品和作品，同時贏得藝壇同輩的憐惜與後輩的敬重，媒體也廣為報導。2000年，陳夏雨以心臟衰竭，安逝於臺中自宅，享年84歲。

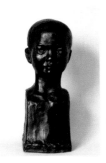

張錫卿〈童像〉
1938
青銅

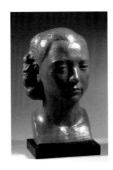

陳英傑〈女人頭像〉
1947
石膏
37×22×21cm

參、戰後官展與學院的初立

一、自學成功的省展初期雕塑家

1945 年，臺灣脫離日治時期；並在 1946 年快速成立「臺灣省全省美術展覽會」（簡稱「全省美展」），設置雕塑部，成為雕塑家競技爭勝的舞臺，陳夏雨是主要的評審委員。

在「全省美展」初期出頭的臺中雕塑家，計有：張錫卿、陳英傑、王水河（1925-2019）等人，都屬師徒制下自學成功的雕塑家。其中張錫卿，還曾是陳夏雨小學時的老師。

張錫卿（1909-2000）南投縣人，早在公學校時期，便受到父親鼓勵，經常購買畫冊，引導他認識、學習藝術；臺中師範學校畢業後，派任臺中村上公學校服務，並擔任美術科主任。1930 年，新婚期間，還報名參加夏季東京春陽會舉辦的洋畫講習會。

張錫卿任教於村上國校（今忠孝國小）時，曾教過當時五年級的陳夏雨，待陳夏雨由日本返臺後，張錫卿則向曾為學生的陳夏雨學習雕塑，並參加省展屢屢獲得大獎，傳為藝壇佳話。

張錫卿在官展中獲得的獎項，計含：全省美展第 1 屆學產會賞（1946）、第 2 屆特選主席賞（1947），及第 15 屆的第三獎（1960），及多次的全省教員美展雕塑第一名。

對於雕塑的創作，張錫卿完全來自自學，完成於 1938 年的一件〈童像〉，展現頗為細膩、純熟的手法，將臺灣男童純真、聰穎的形象，作了相當好的表現。而 1961 年的〈慈母〉和 1966 年的〈老師〉，則掌握了這些老者慈祥、堅毅的特性，也是藝術家對人物生命情境體悟的映現。

年輕張錫卿 15 歲的陳英傑（1924-2011），原名陳夏傑，即陳夏雨的弟弟，戰後因為哥哥是省展雕塑部評審委員，為避免參賽偏袒嫌疑，乃改名陳英傑（夏朝最後的暴君也稱「夏桀」，這或許也是他改名的另一原因）。

陳英傑出生臺中大里（原臺中縣大里鄉），與兄長夏雨年紀雖僅相差七歲，但兩人真正相處的時間，其實相當有限。因為陳英傑自 8 歲入臺中村上公學校就讀始，即過著長期離家的生活；而夏雨也在 1935 年，亦即英傑仍就讀公學校時期，便離臺赴日，直到 1945 年臺灣光復，始自日返臺。

陳英傑在家排行第六，上除長兄夏雨外，另有四個姊姊。個性內斂含蓄的陳英傑，自幼即顯露喜歡動手製作家具、玩具的興趣與天分；此一天份，也使他在離家寄居大舅家唸完六年的公學校之後，決心進入臺中工藝專修學校就讀，這是 1937 年的事。三年時間，他第一次較具系統地接觸了西方的美術思潮與造型理論，而在素描與水彩等一些基本技法課程之外，更因選修「漆工科」，而對材料特性有著多元、廣泛的瞭解。這些知識，對日後從事雕塑創作材質的開拓，尤具關鍵性之影響。

由於在校成績優異，1940 年畢業後，陳英傑留校擔任助教一年。隔年，因屆兵役年齡，乃報名臺灣總督府任用考試，並在 1942 年進入動員課工作，免去了兵役的徵調。而在前此一年（1941）年底，由於日軍突襲美軍珍珠港基地，太平洋戰爭轉趨激烈，臺灣也因此籠罩在戰爭的巨大陰影下。

1945 年，戰爭結束，日人投降離臺，陳英傑在總督府的工作也告結束。戰後的蕭條，陳英傑曾結合當年臺中工藝學校的同學賴高山、王清霜等人，合夥進行工藝品製作的生意，尤以日本漆器的製作為大宗；陳氏由於對材料的獨到研究，可縮短古漆乾燥的時程，負責主要的研製工作。不過這項合作計劃，並無預期中的順利，一年後，便告終止。日後，賴高山以漆畫知名，王清霜則任職草屯手工藝中心，深入漆藝的探討，成為「國家工藝成就獎」的得主。

就在和賴、王共同創業時期，陳英傑也開始接觸雕塑創作。他利用閒暇，前往臺中師範附小，擔任前輩雕塑家張錫卿的助手，

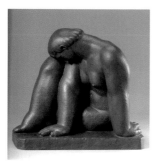

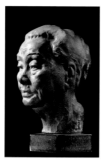

陳英傑〈思想者〉
1956
銅
34×32×38cm

王水河〈慈母〉
1980
F.R.P.
高 35cm

陳金典〈咱是一家人〉
2007
黑花崗石
20×38×48cm

學習翻作石膏的技法。張氏時任師範附小校長，同時，他也是陳夏雨的雕塑啟蒙老師。1946 年，首屆全省美展開展，陳英傑即以〈女人頭像〉及〈國父〉兩件作品獲得入選（第一名則是張錫卿）。日後多次獲獎，並晉升為省展審查委員。

1967 年間，陳英傑正式膺任全省美展雕塑部評審委員，這是繼陳夏雨、蒲添生，以及大陸來臺雕塑家劉獅長期擔任省展雕塑部評審委員以來，第一位正式經由參展管道晉升的評審委員；而更具意義的是：由於陳英傑的加入，徹底地改變了以往省展雕塑部的寫實風格，注入了現代造型的理念，帶動了臺灣雕塑風格的變動。

另一位自學有成，也在省展初期表現亮眼的臺中雕塑家，即王水河（1925-2019）。1925 年出生的他，早在日治時期的公學校階段，便展露美術方面的天分，作品屢獲臺中州學生美術比賽的首獎。公學校畢業前一年，更以一件風景畫奪得日本全國性的森永藝術作品徵選「二等賞」的榮譽，也讓他獲得生命中的第一筆財富。

由於獲獎的結果，王水河憑著美術天分謀生的人生路徑，大致已然敲定。公學校畢業，也就是 12 歲那年，便開始投入社會，從事和美術設計相關的工作。兩年後，前往一位家族前輩的店裡，學習紙糊獅頭的工藝。這項工作，必須先以泥塑的方式，將獅頭，尤其臉部的造型，作出模型；之後，以紙糊的手法，一層層的覆蓋，俟紙質乾燥變硬後，再將土模取下，完成作品。這樣的工序，對於日後的雕塑創作，都產生了一定的啟蒙作用。

由於王水河美術工作上的優異表現，很快地就被一些廣告社的日籍老闆看重，並給予師傅級的酬勞。但自主性甚強的王水河，最後還是辭去了受雇的工作，自己開設廣告社，店名為「櫻」，一方面為戲劇繪製布景，也兼作室內設計的工作；更以其才華，

獲得一位自新加坡回臺的歌仔戲布景彩繪師父的青睞，將女兒許配給了他。

戰後，王水河一度遷居臺北，與白姓好友合開「白王畫房」；後因兒子生病，返回臺中，自設「水河畫房」，也開展出他在臺中美工界深遠的影響力；從電影看板、商業廣告、商標、名片、布旗，到商展會場、牌樓、室內設計、櫥窗、家具、燈具、鐵窗花樣，乃至戶外景、生態環境…等等，幾乎無所不包，既為他贏得「多才」的美名，也賺取了可觀的財富。

王水河從民間自學出發的背景，使他在雕塑技法上也有許多突破。雕塑界普遍認同：王水河是臺灣最早使用生漆翻製作品的雕塑家。

但在那樣的年代，真正的藝術家，還是必須獲得官方展覽的競賽肯定；王水河從 1949 年的第 4 屆省展一開始，便以「特選主席獎」的成績，引起注意。此後，他持續參展，也多次獲獎，包括第 5 屆的主席獎第二名、第 8 屆的主席獎第三名、第 9 屆的主席獎第二名、第 10 屆的主席獎第一名、第 11 屆的特選主席獎第一名、第 12 屆的文協獎、第 13 屆的主席獎第一名、第 14 屆的特選第一獎，以及第 15 屆的無鑑查展並特選第一獎。

1960 年第 15 屆省展之後，王水河自認已經獲得無鑑查展出的資格，足以證明自己的實力，便也中斷了參加省展的行動，全心投入自己的美術工程事業。未料，到了 1971 年，就在他事業達於顛峰之際，突然被診斷出罹患喉癌，接受手術治療，並被告知只剩 5 年的存活期。至此，生命面臨巨大轉折，他忍痛結束經營多年的畫房工作，甚至也為自己塑像並為墓園作了規劃設計。不過，死神只是和他開了一個玩笑，他在重拾畫筆自我療癒幾年之後，自 1978 年開始，聘請專業模特兒，進行「東方裸女系列」的大規模創作，也為自我的藝術旅程，開拓出另一個新的階段。

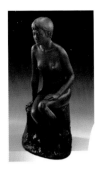

陳枝芳〈憧憬〉
1987
F.R.P.
74×39×23cm

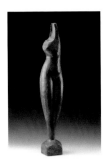

張樹德〈春夢〉
1996
銅
9×9×59cm

李燕昭〈三音報喜〉
1997
木
15×18×41cm

陳慶章〈伴舞〉
1999
鐵
12×13×70cm

1980 年代，他重回藝壇，全力投入雕塑創作。1986 年，擔任「中部雕塑學會」會長；該會 1988 年更名「臺中市雕塑學會」，王水河擔任首任會長，對臺中地區雕塑發展，具領導者的地位。1989 年之後，則受聘省展雕塑部擔任評審委員，也彌補了他在 1960 年成為「無鑑查」之後，未再持續參展以致未能晉升為評審委員的遺憾。

王水河在教學傳承上，亦具貢獻，培養雕塑人才無數，其中較具代表性者為陳枝芳和陳金典。

陳枝芳（1930-2017）也是臺中大肚人，才小王水河 5 歲，17 歲時便拜王水河為師。1949 年第 4 屆省展，首度入選，那年王水河是特選主席獎的得主；隔年（1950）第 5 屆省展，王水河得主席獎第二名、陳枝芳則為主席獎第三名，師生同列榜單，傳為佳話。再隔年（1951），第 6 屆省展，陳枝芳再度獲得主席獎第三名之榮譽。之後長期參展，在 1982 年之後，則以「邀請作家」名譽出品。

陳枝芳的作品，延續乃師風格，加入更多親切的現實意味，如〈家母〉、〈憧憬〉等為代表作。

1939 年出生臺北三峽老街的陳金典，相較而言，已是較完整接受戰後教育的一代；臺北高工畢業，後隨王水河學習雕塑，移居臺中並長期從事景觀雕塑的工作，更藉著持續參展全省美展和臺陽美展，爭取認同。90 年代之後，以一種簡潔且帶著幽默感的造型，形成自我風格。2018 年曾舉辦「石畫奇緣、原鄉情愛——陳金典八十雕塑油畫個展」於大墩文化中心。

大臺中地區，出生於日治時期，而在戰後有所表現的雕塑家，另有張樹德、李燕昭、陳慶章等人。

張樹德（1922-2010），擅長水泥雕塑，早期以人體、動物為主，後期逐漸轉向半抽象的造型，如 1996 年的〈春夢〉和 1997

年的〈四季長春〉，都可以看見這位前輩雕塑家自我突破、走向當代低限表現及結構主義的嘗試。

1931 年出生的李燕昭，臺中一中畢業後，曾赴日本大學藝術系進修，專擅油畫、陶藝，但以美術設計為職業，曾任中華民國美術設計協會中部分會理事長。其木雕作品以傳統題材，進行較具個人化的表現。

陳慶章（1933-2017），南投草屯人，草屯手工藝研究班第一期畢業。在傳統寫實的表現外，也同樣嘗試現代手法的創作，如 1996 年的〈親情〉和 1999 年的〈伴舞〉，同樣是取材自兩個人體相擁的概念，一實一虛，都有獨特的創作表現。

二、雕塑學院與省展中堅

1945 年，日治時代結束。國民政府時期的雕塑學院教育，要俟 1962 年板橋國立藝專（今國立臺灣藝術大學）美術科的成立，其下始設有「雕塑組」；1967 年改雕塑科。臺灣雕塑人才的培育，自此進入正常的學院管道。

寫實造型是早期李梅樹主持下藝專雕塑學院訓練的基礎，在當年「全省美展」雕塑部的競賽中，寫實造型的作品，也逐漸成為獲獎的主流風格；尤其是強調人體肌肉、結構的作品，更是參賽者競相突顯、模仿的對象。

自 1962 年以來，出身藝專雕塑科（組）的大臺中雕塑家，至少有：郭清治、周義雄、楊平猷、陳松、高德敏、賴守仁、謝棟樑、李曜光、陳石年、蕭長正、謝毓文、曾界、林文海、紀逸鋒、王槐青、阮秋淵、陳齊川，及 1960 年代以後出生的徐富騰、林慶祥、陳定宏、顏名宏等。

郭清治（1939-）早年從臺北師範藝術科畢業，某次教師研習的場合，見識到雕塑的魅力，加上前輩雕塑家陳夏雨的鼓勵，乃

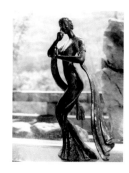

郭清治〈夢之塔〉
1999
不鏽鋼
560×400×400cm
成功大學雲平大樓

周義雄〈凌波尋夢〉
1993
青銅
83×60×33cm

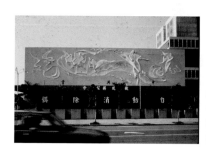

楊平猷〈瓊島弦音〉
1000×34000cm
臺中圖書館中興堂
牆面浮雕

重新報考進入國立臺灣藝專美術科雕塑組學習，師事丘雲，專研雕塑；並在 1965 年以 26 歲之齡，同時囊括：全省美展、全國美展，及臺陽美展等三大獎項的首獎，奠定了他在臺灣雕塑界的聲名，也使他獲得許多委託創作的工作機會。

1975 年，接受藝專時期雕塑老師楊英風的邀請，參與「五行雕塑小集」的展出，自此走入專業的現代雕塑創作之路。

郭清治早期雕塑從石雕入手，他也認定石雕是雕塑創作在羅丹青銅雕塑前的主流，他對各種石頭的特性有充分的瞭解，即使日後加入不鏽鋼雕塑的元素，但仍始終不放棄石材的運用，也成為他風格上最主要的特色。

石頭具有一種天然的溫度與質感，不鏽鋼卻是一種科技與人工的象徵，兩者並置，相得益彰；再加上郭清治對古文化的研究，包括宗教、民俗、圖騰…等，使他的作品始終散發一股樸實與時尚並存的新鮮感。1993 年為臺中順天國中設置的〈新視界〉、1997 年為臺中鐵砧山雕塑廣場設置的〈太陽之門〉，以及 1998 年為國立成功大學雲平大樓中庭設置的〈夢之塔〉等，都是代表之作。

郭清治除戮力自我的創作之外，也始終熱心於藝運的推動，早在 1964 年，他即出面集結一批志同道合的藝專同學，成立「形象雕塑會」；1994 年，又發起成立「中華民國雕塑學會」，並膺任第一、二屆理事長，可以說是戰後臺灣學院雕塑最早出頭且成功的藝術家，也是「現代雕塑」由本土培養、蘊育，而建立自我風格的戰後第一代雕塑家。

周義雄（1943-2015），臺中清水人，當大多數人選擇走向「現代雕塑」的時刻，周義雄則以中國古典樂舞的造型，獨樹一幟，成為中華文化在海外傳播的重要推手。

周義雄術學兼修，在西方寫實雕塑的紮實基礎下，沉浸在中國古典文學及佛窟造像的研究，尤其是詩詞創作、漢魏石雕、南

朝金銅佛像及唐三彩等，均化為創作的涵養，表現出一種舞樂春風的內斂之美。

周義雄這些極具民族風味的作品，曾多次應邀赴歐展出，也成為許多大學校園永久設置的藝術品。

楊平猷（1943-）和郭清治、周義雄三人，都是先入臺北師範藝術科，再入國立藝專雕塑科。

楊平猷出身清水世家，日治時期重要民族運動人士楊肇嘉就是他的叔公。北師藝術科時，接受周瑛老師的藝術啟蒙。之後先後從學於李石樵、王鍊登、李德等人。俟遇見楊英風，始決心學習雕塑，並在 1966 年如願考上臺灣藝專，適逢楊英風自義返臺，親炙教誨，並成為楊氏得力助手，追隨學習，直到 1979 年赴美。

楊平猷擅長浮雕，能在淺薄的實體空間中，表達豐富的藝術空間，所作人物肖像浮雕，更是冠絕藝壇；作品深富宗教氣息，予人以寧靜、淡雅的心靈感受。

陳松（1945-）出身臺中沙鹿農家，在臺灣藝專雕塑科第一屆，以第一名成績畢業；畢業後返鄉服務，一度參選擔任沙鹿鎮農會理事，為農民爭取權益。陳松生性樸實也富正義感，所刻石雕人物，均以農民為對象，渾圓、素樸的造型中，充滿農村土地的蘊味。雖然也有一些較為抽象的小品，始終保持原石的形態，以少雕、輕琢的手法，表現抽象的動、植物趣味，但代表性的創作，仍以大型的人物石雕為主，散見臺中一帶的校園和公共場所。

陳松在自己的創作外，也熱心投入美術活動和教學，推廣石雕藝術，在臺中地區頗具影響力。

和陳松同齡的高德敏（1945-），也是以寫實人像入手，再向較抽象的風格試探，他也是全省美展和臺陽美展的常勝軍，曾獲全省美展雕塑第一獎、第二獎，及獲第 33 屆臺陽美展第一獎，也曾協助母校製作二大巨型浮雕。

陳松〈心連心〉
1989
觀音石、銅
23×30×26cm

賴守仁〈獻禮〉
1988
62×88×55cm

李曜光〈偶然〉
1995
青銅
370×78×240cm

賴守仁（1948-）出身鄉間，在接受學院及都會生活的洗禮下，作品也具現代雕塑簡化的傾向，如 1988 年的〈獻禮〉，就是以一俯伏跪拜的人體為對象。之後則回到鄉村題材，以一系列陶羊作品，表現自身童年的生活記憶。

生於臺中霧峰的謝棟樑（1949-），1968 年考入藝專美術科國畫組，隔年才轉入雕塑科。在校期間，謝棟樑便展現出材質實驗的探索精神；他應是臺灣最早使用玻璃纖維強化塑膠（F.R.P.）來進行雕塑翻模的雕塑家之一，取代了早期容易破損的石膏翻模，也成為當時全省美展最主要的雕塑媒材。1970 年，也就是自雕塑科畢業的前一年，他便以 F.R.P. 的作品，獲得省展雕塑部的優選。而從 1971 年到 1981 年的十一年間，他更獲得許多公辦美展的前幾名獎項，並在 1981 年，榮獲全省美展永久免審查的資格。

在獲得全省美展永久免審查後，謝棟樑也展開各種突破性的創作探討，包括 1982 年以後的「變形系列」（將人物拉長）、1988 年之後的「方形系列」（將人物浮雕化並和方形結構結合）和「圓形系列」（將人物構成圓形或弧形造型），以及 1992 年以後的「抽象系列」（以圓弧片狀進行抽象人物造型）、1993 以後的「歷史人物系列」（以網狀不鏽鋼進行古裝人物造型）、1995

以後的「浮生系列」（以鐵絲網進行群像造型）、1997 以後的「無常系列」（殘缺的人物構成），乃至 2000 年之後的「山水系列」和「意象系列」（脫離人體、進行線性的書法式造型）…等，在在呈顯謝棟樑是一位用功至勤、也勇於自我突破的嚴肅藝術家。謝棟樑也是大臺中雕塑創作導師型的人物，授徒無數，影響深遠。

也是 1949 年生的李曜光，同為國立臺灣藝專雕塑科畢業，本名李榮光，曾獲 1971 年第 25 屆全省美展雕塑部第二名，及 1973 年第 27 屆第一名的榮譽；同時也是第 6 屆「全國美展」雕塑組第一名的得主。他的作品，在紮實的學院人體雕塑的基礎上，表現一種靈動、飛揚的氣勢。

雲林人陳石年（1950-）是長期從事石雕創作的一位。國立藝專雕塑科畢業後，先後任職花蓮榮民大理石工廠工程師，及臺灣省手工業研究所設計組，並擔任設計組組長一職，和臺灣的石雕產業發展有密切關聯。

陳石年也是擅於寫實人物石雕，此外，也進行一些人物變形或具設計意味的立體景觀之作。其妻王昌敏（1952-）亦從事泥塑創作。

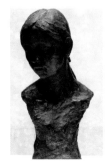

高德敏〈思〉
1980
青銅
57×28×28cm

謝棟樑〈一片冰心蘇子卿〉
1993
青銅
44.5×30×20cm。

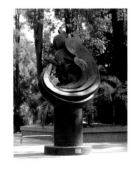

陳石年〈鳳凰呈祥〉
1996
銅
220×190×100cm

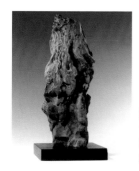

謝以裕〈七爺八爺〉
1999
木
21×21×46cm

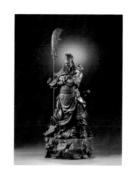

謝毓文〈義敢當〉
1996
木
69×36×27cm

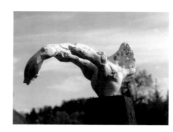

林文海〈大地子民〉
1997
青銅
150×455×285cm
成功大學校園

　　謝以裕（1954-）和謝毓文（1956-），都是謝棟樑的胞弟，謝以裕追隨兄長學習雕塑，也師事日本京都陶藝家堀池信一習陶，作品取材廣泛，〈七爺八爺〉（1999）是以木雕的形式，將民俗信仰中七爺八爺的形像，融入到一團猶如火焰、煙塵，又似樹幹、岩石的抽象造型之間。而年輕兩歲的謝毓文，國立臺灣藝專雕塑科畢業，以寫實泥塑手法，雕造民間神佛人物，再翻鑄銅模，精細、生動，頗受市場歡迎。兄弟二人均木訥寡言，內斂沈澱，可謂臺中地區難得一見的雕塑家族。

　　蕭長正（1954-）是藝專雕塑科1966年畢業，且一度赴法深造，進入雕刻大師塞撒（Baldaccini Cesar，1921-1998）的工作室擔任助手，並入巴黎第八大學造型藝術系學習。雖是學院出身的背景，但蕭長正的作品，卻充滿樸質、純真的趣味，同時又具簡潔、多變的現代感。不過就個人的創作言，自1988年開展的系列木雕創作「我的森林」，仍是他最具代表的成績，在簡潔的造型下，透過挖空與切割的手法，讓木材在人工的襯托下，益顯其特有的材質及肌理之美。

　　曾界（1956-）也是國立藝專雕塑科畢業，擅長泥塑，他的雕塑作品，往往以拉長的女體，表現一種生命的孤獨、殞落與飄零。

　　臺中戶外雕塑公園的設立，他是原始的提案人。

　　林文海（1957-）出生於南臺灣窮困人家，但艱苦的成長背景，反而成為林文海爾後創作的深沈動力與泉源。1979年國立藝專雕塑科畢業，林文海立即踏上前往西班牙留學之路，並在1986年取得國立馬德里大學美術學院的碩士學位。同年，返回臺灣，任教臺中東海大學美術系迄今。

　　林文海返國初期的作品，是以泥土豐富的表情，傳達出深刻的人文關懷，不論是當年被臺北市立美術館收藏的〈痛（一）〉（1987）、〈聽泉〉（1988），或是稍後的〈和風〉（1991）、〈甘露〉（1992）和〈靈修〉（1992），儘管不免仍稍稍帶著一些西方造型的影子，但泥土擠壓、堆疊的過程中，仍透露出一種來自土地深沈的情感與關懷。

　　1995年之後，林文海開始大規模地將臺灣先民渡海開墾的故事，化為巨大的群像雕塑系列，如為臺中縣政府創作的〈雕刻時光〉（1995）、為臺南市政府市民廣場創作的〈國泰民安‧風調雨順〉（1997），或作為國立成功大學校園雕塑的〈大地子民〉（1998）等，都是以堆疊的黏土人物群像，述說著斯土斯民拓墾、遷徙、豐收、慶典等等悲歡血淚的動人故事。

蕭長正〈梯田〉
2003
木
40×60×38cm

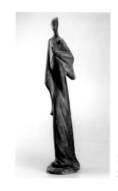

曾界〈殞落如星、飄零如羽〉
1997
玻璃纖維
250×200×200cm

紀逸鋒〈風景〉
1995
石膏
22×54×19cm

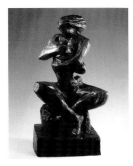

王槐青〈母子〉
1999
43×35×74cm

阮秋淵作品

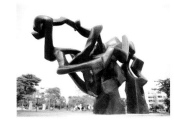

徐富騰〈戀故鄉〉
1996
銅
140×270×220cm

同樣自國立藝專雕塑科畢業，和林文海同齡，但晚一屆的紀逸鋒（1957-）為臺中人。藝專畢業後，雖未正式留學海外，但也曾於 1991 至 1992 年間，遊學西班牙及歐洲。他的創作，也是從泥塑的觀念出發，但喜以石膏為媒材，作品風格較為多樣，往往在粗獷中，帶著一份幽默。

王槐青（1958-），也是國立臺灣藝專雕塑科畢業，他的作品帶著一種強烈的律動感，在面與面的交錯中，有著表現主義般的衝突與激盪。

阮秋淵（1958-）臺中清水人，就讀清水高中時，即對學校大禮堂裡一幅陳夏雨的大壁畫〈至聖先師孔子像〉，感到好奇與興趣。

大學進入國立臺灣藝專雕塑科，視野為之開闊，但也感覺徬徨；畢業後，前往花蓮，開始投入石雕創作，找到心靈的安頓，也在全省美展和南瀛美展中，均獲得獎項。1998 年決定定居後山，並成立「七腳川石雕工作室」，過著極簡單卻豐富的生活。

陳齊川（1959-）是桃園人。藝專雕塑科畢業後，曾多次遊學韓國、義大利、法國、西班牙等地（1992-1996），並前往美國聖路易芳邦學院深造，主修雕塑。同時，他也是國內許多大型雕塑

陳齊川〈天空〉
1997
南非花崗石、花蓮雲紋石
245×1000×150cm

競賽的常勝軍，包括全國美展第二名（1991）、第 1 屆牛耳雕塑創作獎收藏獎（1992）、第 1、3 屆臺中市露天雕塑大展收藏獎（1993、1995），以及臺中市豐樂雕塑公園大門公共藝術徵選第二名（1996）等；1997 年參加第 1 屆花蓮國際石雕展，作品亦獲典藏。

陳齊川早期的石雕作品，以結合自然詩情與幾何理性的「天空系列」最為知名，他企圖在自然的環境中，尋找某種秩序或規律，同時，又將生活中的感動與想像，也融入作品中；因此，他的作品經常蘊含著理性（幾何抽象）與感性（自然具像）的互動、對應與融合。1998 年參與國立成功大學校園雕塑，而永久設置的〈天空〉（1997），正是在校園的草地上，以散置的白色花蓮雲紋石來象徵天空的雲朵，而以黑色直立的南非花崗石，中間挖出正圓的「太陽」（或「月亮」），並嵌上飄浮的雲朵，在虛實、對應中，產生詩意的聯想。

1960 年次的徐富騰，他是國立臺灣藝專雕塑科畢業，再入實踐管理學院（今實踐大學）景觀班進修，曾任教臺中明道中學及中臺醫專，也擔任過郭清治工作室助理研究員；作品曾獲高市美展第一名、臺中市美展第二名、南瀛美展優選，及臺陽美展入選等榮譽。徐富騰擅長以連續性的抽象造型，呈現作品在塊面、明暗，和線條間的韻律與美感；在看似並無具體指涉的純粹造型中，企圖捕捉大自然的季節變化與時光的消長，進而融入自我生命的經歷與記憶，引發一種向上進取、連緜生發的意向與心志。他的作品，由於擁有激勵人心的特質，又富現代美感的抽象性，頗受許多校園的喜愛。

1961 年次的林慶祥，彰化人，國立臺灣藝專求學期間，即以優異的雕塑表現，屢獲國內一些重要競賽的大獎，包括全國美展雕塑部第三名（1983）、高雄市美展第 1、2 屆雕塑類第一名（1983、

林慶祥〈三角關係〉
2014
不鏽鋼
180×180×264cm

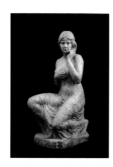

李元亨〈晨妝〉
1986
青銅
50×63×125cm

顏名宏〈能量／張力／開放空間〉
1995
不鏽鋼烤漆
200×250×122cm

1984），及臺陽美展雕塑類金牌獎（1984）。1984 年藝專雕塑科畢業後，又於 1985 年第三次奪得高雄市美展雕塑類第一名，而獲「永久免審查」資格；之後，再以連續三年獲得全省美展雕塑類教育廳獎（1985、1986、1987）成績，獲頒全省美展「永久免審查」資格。1991 年，赴美進修，入沙芬那（Savannah）藝術與設計學院研究所；1993 年則獲芳邦（Fontbonne）學院藝術研究所碩士學位。返臺後先後任教國立臺中師院（今國立臺中教育大學）、慈濟大學，及長榮大學等校。

林慶祥學經歷豐富，是典型的學院藝術家，但他的創作始終不被自我的風格、成就所拘限。除早期的寫實人像，深受肯定外，新世紀展開之際，更以 1999 年「九二一大地震」的創傷，創作了一批採脫臘法形成的「存在、空無」銅雕系列。2013 年之後，則走入以低限、幾何為取向的鋼雕創作；如 2014 年以生鐵為媒材的〈三角關係〉（2014）一作，則是以正反倒置的幾個線構三角形，來呈現向上延伸、向下擴展的時空概念，猶如一種類紀念碑的現代圖騰，在線性範圍界定的空間中，又具一種穿透、輕靈的美感。

顏名宏（1964-），國立臺灣藝專雕塑科畢。曾獲臺北市美展第一名（1990），也因連續三次獲得「全省美展」前三名（1991-1993），而獲「永久免審查」資格。於 1991 年前往歐洲留學，入國立維也納應用藝術大學雕塑系，1993 年再入德國國立紐倫堡藝術學院雕塑系，作品獲該學院圖書館收編在「傑出作品圖錄」中。隔年（1994），轉入同校「藝術與開放空間系」，並獲學院展首獎及巴代利亞國家銀行庭院開放空間藝術徵件首獎。

顏名宏的作品，早期仍從寫實人物出發，之後才轉向抽象構成，強調物件與環境的關係，如 1995 年設置於臺中東平國小的〈能量／張力／開放空間〉，是以步道、主體、象徵物三部份構成，橫切貫穿校園空間。作品由東籬牆為起點，以人行步道為導線，通過中央主體，遙望立於以西圍牆為止點的象徵物；民眾進入其間，因視角視差的改變，及中央洞穿所見的象徵物指引，產生不同的聯想與沈思。

位於中央的主體，是由水池中九片紅色不鏽鋼構成，這九片不鏽鋼，依 0°、22.5°、45°、67.5°、90°、112.5°、135°、157.5°、180° 的切角構成。如從側面觀看，即形成一圓形穿洞的意象，再加上水池的鏡面反射以及天候的變化，更豐富了作品整體氛圍的視覺效果，也帶動觀看者的心靈迴響。

除了臺灣藝專雕塑科（組）畢業的這些雕塑家，大都曾是「全省美展」的重要參展者與獲獎者外，亦有其他科系或學院轉而從事雕塑創作有成的大臺中地區雕塑家，如李元亨、黃輝雄、朱魯青、李明憲、潘憲忠、王英信，及楊茂林等。

1936 年生於臺灣鹿港的李元亨，1959 年臺灣師院藝術系畢業後，於 1966 年即前往法國巴黎留學，入巴黎高等美術學院雕刻浮雕系攻讀，受教於 Corbin 等名師，是臺灣早期少數接受歐洲學院正統雕塑教育的藝術家。李元亨擅長女性雕像，在平淡中表現典雅、慈祥的女性之美，如 1986 年的〈晨妝〉，身上的薄紗，包裹著豐腴、圓潤的軀體，人物純淨、安祥的神態，以及 1993 年的〈母愛〉，母親緊緊擁抱孩子的深情與溫暖，都讓人足以深切體認人間美好平和的一面。

非美術科班出身的黃輝雄（1941-），畢業於臺中逢甲大學，是臺灣彰化人，自幼學習書法；就讀省立彰工時，即利用學校所學翻砂鑄造方法，完成生平第一件雕塑作品。1971 年逢甲大學畢業後，曾嘗試水彩創作，終因無法滿足心中所欲表達的理念，而選擇三次元的立體創作；並在 1983 年以一件木雕胸像入選臺陽美展。隨後，於 1985、87、89 年連續入選臺北市立美術館舉辦之中華民國現代雕塑雙年展。1991 年更榮獲臺灣省手工業研究所傑出

朱魯青〈真愛〉
1999
銅
30×12×60cm

潘憲忠〈怒又何奈〉
1997　陶
28×29×40cm

王英信〈親情溫馨〉
1994　青銅
253×150×270cm
九德國小藏

石雕創作第一名，此後創作不斷。

　　黃輝雄的雕塑創作，媒材運用也極廣，舉凡石雕、木雕、銅雕均有涉獵。作品以抽象造型，暗寓自然形象與生命律動，如1988年的〈大地〉，係以檜木雕成，在平滑的質感中，以人體暗寓大地孕生萬物之美，看似臥式的造形，卻有一股挺起、生成之勢；又如1996年的〈慈〉，暗示母子對望情深的意象。

　　朱魯青（1947-），國立臺灣藝專美工科畢業。專擅設計與景觀，曾任嶺東商專商業設計科主任及改制後的首任系主任，多次獲得景觀雕塑大獎，包括明道中學校門及校園精神地標設計首獎（1968）、高雄228和平公園精神地標雕塑首獎（1988），及金門文化園區精神地標雕塑首獎（2006）等。作品以較具流線的構成，表現空間穿透的迴旋美感。

　　李明憲（1948-），臺中商專畢業，因熱愛藝術，原本從事藝廊工作，之後自己動手創作，也參與許多公共藝術的投案，因地制宜，在媒材、手法、風格上，較為多元；之後，因投入政治，藉由公共事務的參與，對推動臺中地區的藝術活動，也多所著力。

　　和李明憲同齡的潘憲忠（1948-），新竹人，1974年遷居臺中，曾隨唐士學習雕塑，之後又隨蔡榮祐學習陶藝，並於1981年自設雕塑工作室。潘憲忠的泥塑，以扭曲、變形、誇張的手法，表達人性原始、掙扎的一面，雕塑則進行較具流線結構的表現。

　　和謝棟樑同齡的王英信（1949-），生於屏東，臺中逢甲大學機械系畢業，雖不是美術學院畢業，但自幼深受喜愛收藏古董、佛像的父親影響，對藝術創作的熱情始終不減。大學畢業後，便以向政府申請的青年創業貸款為基金，在臺中投入雕塑工藝的行業。從早期的實用、商業，逐漸轉向藝術的思維，所作人體，在樸實中亦有一份優美的風情，而一些以鄉土為題材的大型公共藝術，也有其特有的泥土溫度。王英信因工作上的需要，也在臺中帶領出一批年輕的雕塑工作者。

　　楊茂林（1953-）是文化大學美術系校友1982年組成「101畫會」時的創始成員；作為「二二八事件」受難者家屬的後代，在解嚴前後，以深具政治嘲諷與文化批判的繪畫作品「Made in Taiwan」系列等，享譽畫壇。到了世紀之交的1999年，也是他重要的「請眾仙──文化交配大圖誌」個展之後，他開始大量使用當代卡通漫畫及影片中的各式人物造型，作為創作的主要元素；同時開始以立體的方式呈現，開展出他此後重要的創作走向。這些不同的造型，有的是西方童話故事中的人物，也有許多是東方傳統佛道中的神祇，交雜搭配，成為另一批深具「楊茂林風格」的現代創作，也是從畫家身份出發，成功轉入雕塑創作的典型案例。

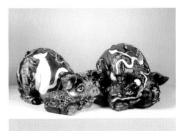

黃輝雄〈大地〉
1988
檜木
54×31×21cm

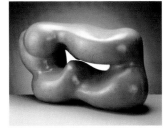

李明憲〈劫後〉
2006
玻璃纖維
50×15×15cm

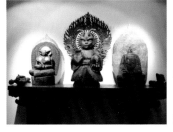

楊茂林
〈封神之前戲──請眾仙III〉
（局部）
2002-03

肆、民間活潑的生命力

一、師徒傳承下的高職體系藝術家

如前章所述，這些學院出身的雕塑家，返鄉後，一方面從事各項雕塑工程的委託創作，二方面也成為大臺中地區各高職美工科的老師；在產學合作的推促下，原本的學生助手，也成為新一代的雕塑家，是臺中之所以成為「雕塑之都」的一股重要力量。而這批由在地高職美工科畢業的校友，突出的表現，更是臺灣戰後雕塑史上的一項奇觀。

在私人授徒上，較具代表性者，有較早的王水河，授徒為張樹德、陳枝芳、楊興漢、陳金典、詹正弘等。陳松授徒：郭可遇、陳珠彬、林先茂、林秋吟、林美怡、洪紹倫、卓秋源、李俊宏、陳惠芬、阮秋淵、黃棋晴等。

謝棟樑授徒最多，計有：謝以裕（再授徒：連崇興、林韋龍再授徒：子問、蕭任能）、謝毓文（再授徒：陳紹寬、法成憲、張昇、王慶民、謝明修）、許銀漢、余燈銓（再授徒：黃當喜、賴冠仲）、王龍森、呂東興、邱泰洋、張育瑋、林益聰、李真（正富）、王忠龍、史嘉祥、陳和霆、陳振豐、邱藏億、童建銘、廖述乾、吳志能、蔡尉成、郭兆洲、彭光武、張哲文等（依入門順序）。

至於大臺中地區的高職美工科，有 1973 年即已設立的大甲高中美工科，培養人才最多，謝棟樑、黃步青均曾任教於此。另是 1978 年設立的明道中學美工科、1982 年設立的大明高中美工科，及 1984 年設立的僑泰中學美工科，後改為廣告設計科。

茲擇要介紹如下：

余燈銓，1961 年生於臺中清水，1978 年大甲高中美工科畢業後，在 1983、84、85 年的三年中，連續獲得「全省美展」雕塑部的前三名，而獲頒省展「永久免審查」的資格，也是當時省展「永久免審查」作家中年紀最輕的一位。隔年（1986），作品〈時空的組合〉即獲臺北市立美術館的永久典藏。

1987 年，他為充實自己的創作能力，提高藝術的視野，特前往歐洲各大美術館旅遊觀摩。返臺後，又陸續獲得國內許多雕塑競賽的大獎，包括九族雕刻創藝獎（1988）、味全金雕獎（1989）、南瀛美展雕塑首獎（1990）等，倍受藝壇矚目；而在 1990 年，應臺中、臺南兩地縣立文化中心邀請，舉辦首次的雕塑個展，此後，作品廣被各界收藏。1998 年，國立成功大學舉辦大規模的「世紀黎明──1998 成功大學校園雕塑大展」，余燈銓也受邀提供三件作品參展，其中〈招弟〉一作，更成為成大醫學院護理系館前的永久設置。

余燈銓初期的作品，由精細的寫實出發，表現人體的力與美。之後，題材開始和生活、土地結合，表達自己熟悉的鄉土、童年、母親，及親子等主題；在溫暖的泥塑手感中，將人物的局部，或是放大、或是變形，予人以一種親切、熟悉的親情感受。

其中永久設置成大校園的〈招弟〉，曾獲 1994 年第 2 屆臺中市露天雕塑大展的銅牌獎，以一位深受傳統社會重男輕女價值觀束縛的母親，如何在已經生了一個女孩後，再度懷孕時，身心遭受的壓力。這些題材，也都是藝術家在妻子懷孕後，作為人夫感同身受的種種際遇與心情。

在親情主題之外，余燈銓的童年系列，以大頭瘦身的臺灣農村男女孩童造型為取樣，充滿鄉野童趣，也深受市場喜愛。而一些較為抽象的造型，基本上也是從人體的結構出發，顯示這位深受市場喜愛的藝術家，如何尋求自我突破與超越的用心。

1962 年出生的林英玉，與同年生的呂東興、邱泰祥、陳定宏，原本都是大甲美工第 4 屆的同班同學，後來林英玉因休學一年，而延後畢業。

林英玉在大甲美工畢業後，投入當時正在興起的景觀工程，組成「九鳥雕塑」工作室，專門從事各種景觀雕塑的成型、翻製等工程。1990 年代中期以後，逐漸縮小公司業務，投入個人的藝術創作；初期以繪畫為主，描繪帶有社會議題與個人潛意識的主題，受到藝評界相當的肯定，而在繪畫創作的同時，林英玉也以立體造型，轉換繪畫中的元素，成為蘊含社會觀察與個人心境的雕塑裝置。

余燈銓〈招弟〉
1994
青銅
225×110×335cm
成功大學校園

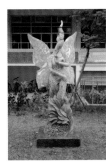

林英玉〈蝶舞〉
2009
玻璃纖維
高240cm
成功大學校園

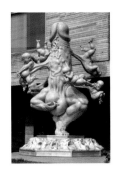

呂東興〈為愛走天涯〉
2007
銅
250×125×60cm

　　2009年，成功大學的「世代對話——校園環境藝術節」，他也以一件結合彩繪與雕塑的作品〈蝶舞〉，受到校方的看重，永久擺置在學校頗為重要的地點——國際會議廳的入口處。這件作品，以一位女性身體為主軸，加上蝴蝶的翅膀，並賦予美麗的色彩，成為校園中的亮點。

　　2011年在臺中A7958當代藝術空間的雕塑展，則是他首次較完整地呈顯他在雕塑藝術方面的思維與探索成果。這個名為「空花瓶影」的雕塑展，結合環境裝置的手法，給人一種神秘、空靈，又詭譎、幻化的感受。

　　2013年的「放·生·大·典」，是林英玉全力投入藝術創作以來，一次成果的總體現；在臺北當代藝術館的諾大展場中，從戶外廣場，經中間玄關，乃至室內展間，林英玉結合雕塑、裝置、投影、繪畫等手法，在自我隱喻與社會觀察的雙重向度下，展現一種宗教般的神聖氛圍與祈願。

　　臺灣之為「漂島」，生態多樣而繁複，偏偏在歷史過程中，往往遭遇被拋棄、放生的命運；即使在當前政治局勢中，也一如國際孤兒之無依，自生自滅。

　　林英玉的「放·生·大·典」，在臺北當代藝術館的廣場上，以8尊取名〈消波女神〉的裸女雕像，一字排開。裸女雙腿微微交叉，站在巨大消波塊上；雙手一手在前、一手背放身後。頭部化為一朵蓮花，類似的造型，曾出現在〈漂島〉一作中；但這個雕塑的裸女，頭部的蓮花，是一個發光體，在夜晚的時間，隨著呼吸的節奏，緩緩明滅。人物雙腿交叉的姿勢，讓我們容易聯想起日治時期天才雕塑家黃土水的〈甘露水〉；但〈甘露水〉的造型，給人一種舒緩、自信、樂觀的感受，而〈消波女神〉則有一種止煞、賜福的意象。尤其站在巨大的消波塊上，「消波」是消彌波浪衝擊，對土地有保護的作用。這種臺灣海邊常見的人工造物，巨大而笨重，也是臺灣地理命運——衝刷嚴重的一種象徵。八位女神的護祐，既有「八方合境」的意思，似乎也暗喻著對88風災的記念與懷思。

　　在同年齡的當代藝術家中，林英玉深刻的思維與獨具一格的風格表現，顯然是一位值得社會給予更多認識與重視的傑出創作者。

　　在大甲美工科畢業後，曾與林英玉合組「九鳥雕塑」工作室的呂東興（1962-），是苗栗苑裡人。在前往臺北自行創業有成後，回到故鄉另組「真心蓮坊」、「巨象雕塑」等公司，分別承接靈骨塔與佛教雕塑的業務，累積巨大財富；但內心始終放不下對藝術創作的熱情。在2008年之後，逐漸將公司業務交付弟弟，而自己則在家中一樓創設「金枝美術館」，除全力支持年輕藝術家的創作外，自己也投入雕塑的創作。呂東興的雕塑創作，極具爆發力，他以結合人獸的造型，直指男性的愛慾衝動，毫不保留，讓衛道者為之咋舌。

　　2007年，他首度發表「為愛走天涯」系列，以巨大的男性生殖器為主體，化身為各種奔走求愛的怪獸，那是物種最原始的慾求，人獸一致，情慾同體。2008年的「黑光」系列，結合更多的象徵物，包括植物及宗教中的神聖題材，予以更詭異的結合；如〈金童〉一作，以銅鑄，加上裝置、打燈的手法，讓作品在神聖與詭異、物慾與精神、美麗與死亡間穿梭，引發觀者巨大的視覺衝突。2010年的「月光影」系列，則是巧妙結合觀音佛像的手印和動物形象，成為生命延續與物種相殘的種種隱喻與反思。

　　邱泰洋（1962-）在大甲美工畢業後，也是長期投入當地的景觀雕塑工程，除保持對個人創作的用心外，也較熱心地參與在地的藝術活動，曾擔任臺中市雕塑學會理事長，推動海內外文化交流工作，也曾擔任雲林科技大學駐校藝術家。

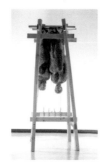

陳尚平〈家族〉
1999-2000
木、稻草
270×100×100cm
高雄市立美術館典藏

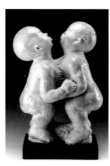

陳定宏〈全家福〉
2000
玻璃纖維
90×80×38cm

邱泰洋〈芋仔蕃薯〉
1996
玻璃纖維
65×30×50cm

邱泰洋的作品，也是取材生活，尤其對小孩、動物最具興趣，風格在素樸中，蘊含深意，如〈芋頭蕃薯〉，即以兩個相擁對立的小男孩，寓意臺灣族群融合的期待。

同為第 4 屆畢業的陳定宏（1962-），另名于煙，後又入國立臺灣藝專雕塑科進修；1985 年藝專畢業後，返鄉任教大明中學美工科；也曾任臺中雕塑學會總幹事。作品曾獲選臺北市美展、全國美展，及臺中市露天雕塑大展等，2000 及 2007 年，先後在臺中市政府文化局及彰化縣政府文化局舉辦個展。創作以半抽象風格為主，取材人體結構，尤重男女情愛及家人親情的歌頌。1997 年的〈女胸像〉，是以木雕的形式，變形的手法，表現一位似乎懷孕的婦女，堅毅而強勁的生命力。2000 年的〈全家福〉，則以虛實空間的結構造型，表現家庭和樂團聚的景象，父子、母女，形成一個兩兩貫連的親密關係。

大甲美工第 5 屆的畢業生，另有同為 1963 年出生的陳尚平和李真。籍貫臺中沙鹿的陳尚平，是 90 年代臺灣雕塑界的一顆新星，曾獲臺中第 1 屆露天雕塑大展金牌獎（1993）、臺中市第 1 屆大墩美展雕塑類第一名（1996）、第 23 屆臺北市美展立體美術類臺北獎首獎（1996），及第 14 屆高雄市美展雕塑類高雄獎首獎（1997）等亮眼獎項。

陳尚平早期的作品，是以精細寫實的風格，贏得肯定，如 1992 年贏得第 1 屆牛耳雕塑創作優選的作品〈著卡其服的老人〉，刻劃的對象，正是臺灣畫壇傳奇人物的劉其偉先生；劉其偉出身工程師，除了是專業的水彩畫家外，也是知名的人類學家。陳尚平的作品，正是刻劃劉老先生身著卡其布、戴著遮陽帽，捲起袖子，深入田調現場的模樣；面容傳神，枯槁有力的雙手，和布滿皺紋的卡其服，在在傳達了這位充滿冒險精神的畫家兼人類學家的精神氣度。

但作為一位傑出的藝術工作者，陳尚平沒有停留在這些讓他不斷獲獎的寫實雕刻技法上，大約在 1990 年代後期，陳尚平開始轉換媒材，以稻草創作了一批充滿不安與沈思的傑出作品。

創作於 1999-2000 年間，後來由高雄市立美術館典藏的〈家族〉，以幾個倒掛在木架中的人體（以稻草塑形），宛如被處決的死者，表現一個倍受命運挑戰的家族處境，極具儀式性，尤其對應於臺灣近代歷史的悲劇，更引人深沈的省思。陳尚平以作品書寫生命的思考，探究靈魂的結構，在永恆的靜默中鳴發巨大的聲音，一些略去五官刻劃的人群，都是來自土地耕耘的族群，散發著生命的尊嚴，天地無言，生命無語。這種超越性的自覺與侷限性的自知，正是人文關懷的終極課題。

陳尚平可説是臺灣戰後雕塑史上的一朵奇葩，來自民間的樸實力量，卻生發深刻感人的藝術素質，可惜臺灣的社會支持力，顯然不足以讓這樣的一位藝術家持續成長、深化，在 2008 年的「白色雕塑」展後，似乎較少再見到陳尚平新作的發表。

相對之下，和陳尚平同齡同屆的李真，因有畫廊的支撐，巨型作品巡迴海內外多地展出，頗具國際的知名度。

李真（1963-），籍貫雲林，原名李正富。大甲美工科畢業後，曾在謝棟樑工作室擔任助手，後自己成立工作室，除接受許多商業性的景觀雕塑和宗教神像的委託外，也積極參與臺中當地的雕塑活動，以帶變形、具團塊趣味的人體雕塑為主，如 1993 年設置於臺中豐樂雕塑公園的〈和平之城〉，是參與豐樂公園首屆徵件銀牌獎的作品，兩個小孩躺臥、匍匐在一個類似母體、又像水牛的巨大柔團塊間，兼具寫實與抽象的美感。

據李真自述：1987 年的某天，一位即將出家的居士，經過他工作室的門口，盛讚他寫實雕塑手法的精湛，希望他也能以這樣的技法為佛塑像，李真一口答應，並從這位出家人的一間小佛堂開

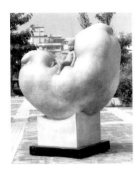

李真〈和平之城〉
1999
青銅
210×190×120cm

王忠龍〈親親人子〉
1995
玻璃纖維
196×320×108cm

史嘉祥〈兩代情〉
1993
青銅
65×55×237cm

始，也體會到佛像雕塑與一般人像雕塑的不同，並開始研習佛經、認識佛法。

在從事佛像雕刻的十年後，李真開始思考如何從「無我」的佛雕製作中，進入「有無」的創作，並在 1999 年，以「水月觀音」為題，發表首次個展；在輕與重、虛與實、莊重與詼諧、神聖與世俗的對應中，表現這些神佛人物的獨特造型。二十餘年來，李真以系列創作的方式，發展出多個主題，包括空靈之美（1992-1997）、虛空中的能量（1998-2000）、大氣神遊（2001-）、神魄（2008-2009）、不生不滅（2008-）、天燚（2009-2010）、凡夫（2010-）、青煙（2011-），乃至最近的水墨（2015-）系列。同時，透過臺北畫廊的協助，巨型作品巡迴海內、外廣場展出，並參與威尼斯雙年展個人展等，成為國際媒體關注的藝術家。

不過對自我作品深具反思能力的李真，儘管在東方佛學、禪學的思維中，找到這些深具「精神療癒」效果的神佛造型，但他也知覺到這些膨脹、飽滿的人體造型，難免和先前已然成名的南美藝術家波特羅（Fernando Botero, 1932-）的作品，有相似之處；因此，在 2010 年的凡夫系列之後，他大膽打破自己既有的、深受歡迎的光滑飽滿風格，走向一種木構、乃至以碎陶土構築的人體造型，對生命的幻滅、苦難進行深刻的思索。這種大膽自我挑戰，也對市場挑戰的態度，使他成為可被期待的未來大師。

在大甲美工晚陳尚平和李真一屆，年齡也較輕一歲的是王忠龍與史嘉祥。

1964 年次的王忠龍，也是臺中人。大甲高中美工科畢業後，經歷一段時間的技巧磨練與風格尋求，在 1990 年代臺中的各項雕塑競賽中陸續獲獎，贏得注目，包括 1992 年牛耳石雕公園名人創作賽銀牌獎、1993 至 1995 年，連續三年臺中經國綠園道露天雕塑展的銅牌獎、典藏獎及金牌獎，以及 1996 年臺中市大墩美展雕塑部第三名，和新竹百分比公共藝術創作民眾票選首獎、1997 年南瀛美展的首獎等；其中，1995 年更由中華民國雕塑學會推薦赴奧地利參加格拉茲國際雕塑研習營，並駐地創作。

王忠龍的作品，極富個人風格，基本上也是在人體的基本結構中予以不同手法的變形或強化，如 1998 年受邀參加國立成功大學「世紀黎明」雕塑大展的兩件作品〈親親人子〉與〈浮雲歌〉；前者是以誇大的手法，強調母親庇護、生養小孩的巨大手臂與下體，兩個圓滾滾的小孩，則是一個匍匐在地、一個爬進臂彎。

另外〈浮雲歌〉，則以一個仰天長嘯的讀書人，搭配一個蜷縮在側的飢寒之士，暗寓知識份子「富貴於我如浮雲」及「先天下之憂而憂」的氣節與抱負。這件作品最早創作於 1995 年，在 1998 年移置成功大學展出後，由文學院認購，永久設置於歷史系館前的草坪內。而 1997 年的〈山〉，以泥塑成型，掌握一個男體堅實有力的背影，穩重如山，也顯現王忠龍的藝術品質。

史嘉祥（1964-）兼擅雕塑與陶藝，一方面是中部雕塑學會的會員（1989-），二方面，也是臺灣省陶藝學會的會員（1992-）；1992 年成立「有我陶坊」工作室，和妻子、也是同班同學的楊美玲共同主持。

史嘉祥的雕塑作品以人體的泥塑為主，有較寫實的浮雕，如 1993 年豐樂雕塑公園雕塑作品展優選的〈兩代情〉，或以陶塑手法，捏塑成型的〈無我〉（1999）等，是一位廣求多師的藝術家，對漆器也有相當接觸與嘗試。

第 6 屆以後的大甲美工科校友，尚有 1965 年出生，而在 2015 年不幸早逝的范康龍，及兩位都是 1967 年出生的張俊雄與。

1965 年生於新竹的范康龍，臺中大甲高中美工科畢業後，由於對木雕藝術的喜愛，前往三義拜師學藝；在傳統雕刻之外，也嘗試利用各種不同木材的質感，結合裝置的手法，進行較具現代的

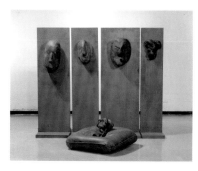

范康龍〈人的一些事〉
1990
375×375×100cm

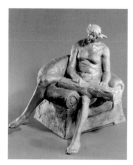

張俊雄〈悠閒午后〉
1999
玻璃纖維
27×25×33cm

陳振豐〈未完成的牛角〉
1992
青銅

創作表現；1986 年、1990 年兩度獲得雄獅新人獎，引起藝壇重視，作品也獲多所美術館收藏。

范康龍的創作，喜歡以人體、動物為題材，表現生命的困境與挑戰。他曾説：「我追求的型，是有強烈的個人風貌又兼具所有人（觀賞者）的型。我的型是應自然而生，不是構圖、起稿的。這種充滿百分之百的可能性，不是製造出來的，而是『刻』出來的。」范康龍的作品，講究人性的表現，具強烈的自傳性色彩。

兩位都是 1967 年次的張俊雄與，均以寫實人物為主，但張俊雄在泥塑的表現上頗具個性，如 1999 年的〈悠閒午后〉即是。

大臺中地區 1960 年代出生，由高中美工科出身、日後有成的雕塑家，除上舉占最大比例人數的大甲高中外，另尚有臺北復興高中美工科的林金昌、陳振豐、簡志達，和臺中僑泰中學的蔡澄寬、王松冠，以及大明中學美工科的廖述乾等人。

林金昌（1961-）為桃園人，1997 年起即全力投入石雕創作，並在 2003 年獲選為花蓮國際石雕藝術季戶外創作營的臺灣雕刻家代表。

作為一個民間自學有成的石雕藝術家，他始終相信：「藝術的哲理在於思想，藝術的精神來自技巧；藝術家靠的是本能，有深度的精神和有價值的思想，作品就能與人溝通。」如設置於臺九線公路芭崎遊客中心的〈擠壓〉，巧妙結合幾何方體與具皺折的波紋，形成重量擠壓的感覺，奪人目光，也引人遐思。

陳振豐（1962-）則以寫實人物為擅長，特別是對歷史人物的刻畫，如〈未完成的牛角〉（1992），曾獲得第 1 屆牛耳雕塑創作獎第一名榮譽，刻劃臺灣近代雕塑先驅黃土水一生短促而耀眼的生命，壯志未酬，一如未完成的牛角雕塑。1997 年的〈風箏系列（一）〉，則顯示他方求改變的企圖，充滿質感與律動，值得肯定。

也是復興美工畢業的簡志達（1963-），後來又入國立藝專雕塑科。早在復興美工就讀期間，簡志達即以雕塑作品獲得臺陽美展優選，及臺北美展第二名；1984 年，更獲得雄獅美術新人獎。

1985 年國立藝專畢業後，除獲得全省美展雕塑優選外，更獲得臺陽美展的雕塑金牌獎。

1998 年，簡志達以一件名為〈舞動〉（1996）的作品，參加成功大學「世紀黎明」雕塑大展，獲得歷史學系青睞，永久設置於系館側邊草坪。這件作品以三位舞蹈的裸體女孩，牽手飛舞，全作以三腳著地、三腳飛騰，人物的頭髮，隨著舞姿飛揚，飽滿而堅挺的身體，象徵年輕、青春的生命；身上隨意刻刮出來的波動線形，更增加一種神秘的活力，讓人聯想起馬蒂斯知名的油畫大作〈舞〉。一件更早的〈春之舞〉（1994），也是以坐在一支荷葉上的女子為題材，柔軟而綣曲的身形，更顯其青春而內斂的生命。

陳紹寬〈天籟〉
1994
青銅
253×95×179cm

林金昌〈擠壓〉
2003
山西黑色花崗岩
55×55×268cm
攝影／黃錦城

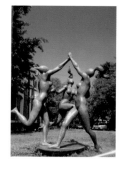

簡志達〈舞動〉
1996
銅
210×180×140cm
成功大學校園

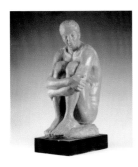

蔡澄寬〈默〉
1997
玻璃纖維
20×30×60cm

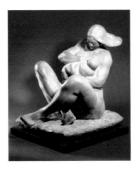

王松冠〈孕育〉
1999
玻璃纖維
41×34×46cm

廖述乾〈明月前身〉
1995
銅
105×52×143cm
高雄市立美術館典藏

僑泰中學的蔡澄寬、王松冠，以及大明中學的廖述乾，也都是以人體為主要表現題材。蔡澄寬（1967-）的〈默〉，以一個雙手緊抱雙膝的男子，表現一種在沈默中承擔一切的內在力量；而王松冠（1969-）的〈孕育〉（1999），則以較具動感的造型，呈顯一位「為母則強」的女性，孕育幼兒的艱毅勇氣。

廖述乾（1969-），也是謝棟樑的學生，從早期獲得第50屆全省美展雕塑部第一名的〈明月前身〉的寫實風格出發，到2000年以後較具變化的人物造型，如2001年的〈一家子〉，或2006年的〈談情說愛〉，廖述乾正在尋找屬於自己的風格與語彙。

臺中地區出身高中美工科，而在當代雕塑界作出成績者，尚有明道中學美工科畢業的洪易。

洪易（1970-），本名洪鴻溢，生於臺中一個樸實的家庭，父親是水果商，洪易從小幫忙搬運水果，練就了一副壯碩的身材。小學老師一句：「你將來可以讀美術班」的期許，讓他在國中畢業後，選擇進入高中美工科就讀。從聯考吊車尾入學，到畢業時獲得最多的獎項。雖然他說：「讀高中時，沒有人教我如何成為藝術家。」但西方偉大的藝術家，如梵谷、畢卡索等人，已成為他心中的英雄、生命的楷模。高中畢業後第四年，1992年，他22歲，意外取得一間15坪的店面，順應當時臺灣泡沫紅茶興起的熱潮，他開設了生命中的第一間泡沫紅茶店，取名「藝術現場」。店內牆面，親手繪作了梵谷、畢卡索等偉大藝術家的畫像。這是一種學習，也是一種創作。藉著紅茶店的開設，他親手繪作、佈置店面的每一項陳設，實現他的理想；也藉著紅茶店的開設，他接觸社會上各種不同階層、不同職業的人，當中尤其是許多喜愛藝術的年輕人，甚至就是藝術家。此後的9年間，他總共開了10家店，有時一年一家，有時一年兩家。

10年的開店經歷，看似一個創業失敗的過程，卻是洪易藝術生命養成的重要資產。一種和群眾直接接觸、企圖擁抱群眾，也期望接受群眾擁抱的環境，透過藝術裝置的手法，成為洪易日後藝術創作最核心的特質。在臺灣政府「藝術介入空間」的政策尚未形成之前，臺中特殊的文化、社會氛圍，已經提供空間和機會，經由這位年輕藝術家的雙手和創意，為這個政策寫下了一段史前史。

2000年，他在生意失敗、無可如何的情形下，獲得甄選成為臺中火車站20號倉庫的第1屆駐站藝術家。在三年的駐站期間，洪易從一個不被看好、沒沒無聞的藝術家，變成一個作品散發巨大能量、吸引最多群眾，也博得藝評家肯定的明日之星。

洪易的成功關鍵在那裡？洪易的成功，就在此前十年累積的經驗與能量，一種「複合式餐飲」的混搭風格與行動。在十多年的失敗經驗中，洪易早已體驗：如果要擁抱群眾，必需放棄完全陷入藝術家自我呢喃的創作泥淖中；他說：「把苦悶留給自己，把歡樂帶給別人。」在擁抱群眾的大原則下，終於也獲得了群眾的擁抱。

「公共藝術」的參與，是他創作生命的轉機，從2001年臺北內湖污水處理場公共藝術節的120隻鴨子開始，洪易驚喜自己的創作又開始回到生活的空間，和群眾直接的接觸，藝術又開始和生活緊密結合在一起。因此臺北東區的粉樂町、桃園國際機場的旅客大廳、乃至百貨公司、公園，都成為他作品出現的場域。由於「公共藝術」的參與，洪易把更多的歡樂加進作品中，但「把歡樂帶給觀眾」並不代表洪易已經沒有了自己。或許「苦悶」不再那樣沈重，但想法仍然存在。在許多表面歡樂、愉悅的動物表象下，透過充滿民俗、生活色彩的圖案，藝術家總是巧妙地暗含了自己對於「人性」、「社會」，乃至「政治」的某些批判、嘲諷和警世，猶如一齣齣精簡而寓意深遠的伊索寓言故事。

洪易〈麗臨臺灣〉
2010
桃園中正機場第二航廈

鄧廉懷〈雛〉
1999
石
27×25×31cm

林秋吟〈心茫茫〉
2003
青斗石
31×12×66cm

從 2008 年以來，洪易的作品在臺北藝廊的協力下，在海內外許多公眾的場合展出，包括桃園中正機場候機大廳、臺北信義商圈、臺北花博、臺中文創園區，乃至 2013 年的日本箱根彫刻之森美術館、2015 年美國舊金山市政廣場等。

洪易的作品始終如臺灣香甜可口的水果一般，帶給人們愉悅的感官享受與心靈的慰藉。然而在商業推廣的強力運作下，藝術家似乎也面臨如何自我超越？如何保持作品中那份原本擁有的人文思維之挑戰？伊索寓言如果沒有了寓言的故事，洪易的作品和百貨公司的商品又有什麼不同？這恐怕是藝術家極大的挑戰與課題。

臺中這個臺灣雕塑之都，由於特殊的政經背景加上市場的適時興起，形成 80 年代之後，這批由高職美工科出身的雕塑家撐起一片奇觀；相對於其他以學院出身藝術家為主軸的地區，臺中地區的這批雕塑家，他們的創作顯然更貼近於生活，也更貼近於產業，是臺灣當代雕塑發展值得給予一定關懷的一個重要面向。

除了這些美工科畢業的新一代藝術家外，大臺中地區自學成功的雕塑家，尚有紀向、鄧廉懷、林秋吟、林美怡、黃斌書、施力仁、黃映蒲、李達皓及李文武等人。

長居臺中的紀向（1956-），又名君瑩，以金屬零件組成作品；如創作於 1999 年的〈非人文金屬世界之六：易之動〉，是以「易」之變數為系列創作的主題，在旋轉、扭曲、反覆的形式變化中，蘊含天、地、人「三才」間的變動與循環。他也是臺中市雕塑學會的成員。

1950 年次的鄧廉懷原為宜蘭縣人，後遷至南投埔里，從事石雕創作超過 20 年，作品曾獲臺北市美展雕塑首獎等榮譽。1999 年的〈雛〉，在簡潔飽滿的構成中，展現一種生命始動、芻形初成的意象。

林秋吟（1951-），原為臺北市立女師畢業，後又入臺中師院進修，曾獲 2003 年臺中縣美展雕塑組第一名。她的作品以石雕為主，在保持石材原本的造型及質感的基礎下，以帶著浮雕趣味的手法，表現生命的感受。

和林秋吟同年的林美怡（1951-），也是專擅石雕，但她較喜質感細膩的大理石，以流暢的抽象造型，表現一種較樂觀、開朗情緒的優美風格。

1955 年次的黃斌書，以帶著超現實的手法，略去女人的軀體，只留下披肩的彩帶，和裹在美麗外表下的體內肥腸，凸顯真實人生的不堪與命運的千折百轉。

黃映蒲（1956-）的雕塑，完全來自自學，從美術設計入手，1981 年創立雕塑事務所，除擅長各種佛像雕塑外，也參與景觀雕

紀向
〈非人文金屬世界之六：易之動〉
1999
鐵
34×34×69cm

林美怡〈愛之旅〉
2005
大理石
47×33×48cm

黃斌書〈彩帶〉
2005
黑花崗石
19×24×53cm

黃映蒲〈憩〉
1998
玻璃纖維
254×210×165cm

李文武〈雞一對〉
1997
木
23×28×63cm
28×18×51cm

蔡榮祐〈圖騰 93-3〉
1993
陶土
19.8×115×27.4cm

塑之創作。其「Q版佛像」，是臺灣文創風的先驅者，也以〈從快樂如來到自在生活禪的幸福世界〉為題，獲得逢甲大學在職專班碩士學位。其女體造型，在一種帶著變形的趣味下，也蘊含著對紅塵眷戀、生命思索的意涵。黃映蒲除個人創作外，也長期投入受訓人才的藝術教育，學生多人在展覽中獲獎，成績斐然，2001年獲行政院頒獎表揚，並受總統召見。

　　1955年次的施力仁，原為鹿港人，年輕時即移居臺中，主持現代畫廊。之後，隨著兩岸文化交流熱潮，前往北京發展，成為著名的畫廊經營者兼策展人。

　　不過，2003年之後，他重拾自幼喜愛的泥塑創作，開始發展他的犀牛系列，從寫實的造型出發，一路發展變化，至2007年首次發表，以鋼雕方式呈現。2011年之後，透過現代的代工技術，他開始結合企業形象，發展出大批巨大的「金鋼犀牛」系列，分別以鋼鐵、青銅，及不鏽鋼鍍鈦合金等方式，創作出「金屬鉚釘」、「硬邊結構」、「古代鎧甲」等幾種類型的犀牛造型，展現在許多不同的廣場，吸引眾多遊客的注目，成為一位活躍的另類雕塑創作者。

　　李文武(1958-)，是傳統木雕出身，曾隨日本雕刻家學習木雕，其作品以動物為主，強調刀法的保留，也給人較強烈的律動感。

此外，另有一批相當傑出的陶藝工作者，也都在造型、燒作上，頗富特色，如曾明男、蔡榮祐、林培瑛、陳美華、黃雲瞳、陳正勳…等。

　　曾明男（1937- ）出生於澎湖，國立藝專美工科畢業後，曾在臺北從事設計及工藝品製作。1970年代末期成立個人工作室，以其追隨林葆家、邱煥堂學習陶藝的基礎，持續創作、開展；1984年遷居南投草屯。1985年獲國立歷史博物館金質獎章。1986年出版《現代陶》，積極推動陶藝教學。1992年獲選為臺灣省陶藝學會第1屆會長。1995年赴英進修，1997年獲英國渥漢頓大學美術碩士學位。曾明男以動物為題材，作品在熟練的陶作技術中，表達親情的溫暖，富東方藝術的趣味。

　　蔡榮祐（1944- ）是現代陶藝在戰後臺灣發展的一個高峰；他是臺灣現代陶藝本土化最耀眼的成果，也是帶動臺灣陶藝走向蓬勃發展的第一人。但是更重要的，是他的陶藝作品，在樸實的造型中，展現了最豐美動人的內蘊，捕捉了故鄉泥土最美麗的容顏。

　　從民間生活陶罐的基本造型出發，蔡榮祐捕捉了庶民生活中素樸憨厚的精神本質，但不被固定的形制束縛，反而賦予這些陶罐更深沈的內涵與更精緻的品質。類如〈生滅〉的造型，早在1979年的首次個展就已經出現。當時存在著如何增加作品可看性的想法，因此在坯體要乾未乾之際，將口沿捏薄、再加以切割，形成不規

施力仁〈金鋼犀牛〉
2011
不鏽鋼
888×220×458cm

曾明男〈洋洋得意〉
1990
瓷土
29×96×36cm

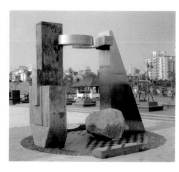

陳美華〈犁頭店記事〉
1996
銅、不鏽鋼、石材
740×805×675cm

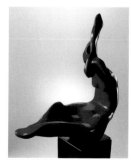

黃雲瞳〈焰〉
1999
木
30×60×57cm

陳正勳〈回歸〉
1992
陶土
12×9×3.5cm

則的缺口，並在瓶腹上方挖出大小不一的圓洞。於是形成一種「圓滿」（下半部）與「殘缺」（上半部）對應的效果，引人生發一種「生命無常、生滅相循」的聯想。因此，形制雖然還是傳統的陶罐，但造形已經是一種全新的創作。

蔡榮祐從生活中的陶罐出發，卻不被傳統的形體、釉彩所拘限，藉著他對藝術的理解、對生命的體悟，為臺灣的現代陶藝豎立了一座穩實的高峰，是戰後臺灣美術史上不容輕忽的一位重要藝術家。

陳美華（1958-），作品以柴燒為主，給合木、鐵、繩等材料，或引用現成物，如青花破片、傳統磚石等，形成造形語彙的對話關係，具「後現代主義」的形式特徵。陳美華的作品呈顯一種懷古、肅穆的古典氛圍；如〈遺跡系列（二）〉（1995），是以一根長條形的鐵板和青花瓷片，嵌在一根古老的木頭上，與鐵板下方烙印著相思木落灰火紋的柴燒陶板，產生一種可能的對話關係，也牽引出歷史的時間跨距及歲月遺跡。

黃雲瞳（1953-），也是以陶藝跨域雕塑；1997年曾獲草屯手工藝研究中心裝飾陶十大傑出創作獎的她，在陶塑的基本結構下，表現出雕塑較為靈動、多變的造型特色。如1999年的〈焰〉，在如火焰閃動、燃燒的意象中，其實是一個女體的造型。

陳正勳（1957-），臺灣彰化人，1977年自國立臺灣藝專雕塑科畢業後，於1983年入西班牙馬德里陶瓷學校專研現代陶瓷；1984年自西班牙返臺，並在甫成立的臺北市立美術館舉辦的一系列競賽大展及國內外諸多競賽中獲獎，奪得藝壇目光，包括中華民國現代美術新展望展新展望獎、中日藝術招待展第一名、中華民國現代雕塑展第一名、國立歷史博物館陶藝雙年展銅牌獎、第3屆南斯拉夫國際小型陶藝展貝爾格勒首都獎、第3屆葡萄牙阿爾婁國際陶藝雙年展榮譽獎…等等。

陳正勳的作品，主要以陶板燒成後，進行組合表現，並搭配其他媒材，如木、石、水、金屬…等，形成一種沈穩、平和、靜謐、深邃的東方哲思特質。

而這樣的特質和其生活的型態是完全一致的，土、木、石、水等都是自然的素材，陳正勳以崇敬、珍惜的心情處理素材，在簡約、厚實的塊量中，表現了一種自然的和諧與精神的寧靜。

另有以竹雕知名的陳春明（1941-），授徒為蘇保宏、陳志憲等人。

二、師徒傳承下的民間工藝師

在論述大臺中雕塑藝術的學院教育與師徒制傳承的同時，不應忽略大批民間傳統藝術，特別是「粧佛」店的存在，他們透過嚴謹的師徒制，也在近代培養出許多頗具特色的傑出木雕名家。

事實上，日治時期新美術運動黎明期最閃亮的一顆彗星──黃土水，他的雕塑創作，就是從民間的傳統木雕出發；然而戰後以來，由於特殊的政治因素，日治時期的經驗，受到刻意的遺忘與輕忽。1975年，《藝術家》雜誌創刊，謝里法開始連載〈日據時代臺灣美術運動史〉，首先介紹的第一位藝術家，就是黃土水；而1976年，朱銘在歷史博物館的個展，意外引發的熱潮，也是以木雕為主要表現媒材。

先是1970年，爆發海內外青年為保衛釣魚臺群島的示威抗議事件、1971年10月中華民國退出聯合國，接著1972年與日本斷交、美國與中國共同發表《上海公報》，臺灣遭遇戰後以來最大的外交危機，幾乎所有的國家紛紛和臺灣斷絕正式的外交關係；相對地，這樣的危機，卻也激發了本地鄉土意識的抬頭，長期以來，向外張望的眼光，開始低頭俯視自己雙腳下的土地，文化藝術的「鄉土運動」應運興起。以1976年的素人畫家洪通畫展引發的熱

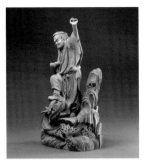

李松林〈降龍尊者〉
1984
樟木
37×22×21cm

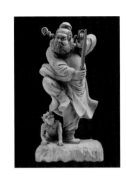

施至輝〈吳真人與黑虎將軍〉
2011
牛樟
27×17×15cm

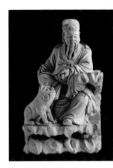

施至輝〈天師鍾馗──驅魔〉
2010
牛
20×15×41cm

潮為起點,同年,在臺北國立歷史博物館的朱銘木雕展,則是雕塑發展上的明顯標竿。在「鄉土運動」熱潮的激發下,重新整理自己的歷史,重新看待、挖掘傳統文化、藝術的養分,也促成了傳統木雕的復興,一些長期被忽略、遺忘的民間傳統木雕匠師,開始受到學術界,以及社會大眾的看重與發掘。

首先是比黃土水大約年輕8到12歲的黃龜理(1903-1995)和李松林(1907-1998),這一北一南的木雕匠師,開始引發媒體的關注,長期被視為工藝、匠氣的作品,也在鄉土文化的烘托下,成為具有本土特色的另類藝術表現。

出身彰化鹿港木雕世家的李松林,曾祖李克鳩(1802-1881),早在清道光年間,即因鹿港龍山寺重修,應邀自福建永春家鄉渡海來臺,從此定居鹿港;之後,家族繁衍,均為小木花匠。松林為李克鳩長子讚缸之三子世長所生,家族所作作品,迄今仍得見於鹿港龍山寺及天后宮等處。

李松林自幼於父叔、長兄間學習,但他能夠自行繪稿構圖,成為超越族人成就的重要關鍵。1924年,時松林18歲,與大堂哥李煥美(1899-1965)共同領修鹿港天后宮木雕工程,前後四年,自此揚名。

李松林才氣縱橫,各種表現均為出色,尤其圓雕特具創意,如作於1984年、由高雄市立美術館典藏的〈降龍尊者〉,以樟木雕造而成,羅漢左腳立於岸邊,右腳踏於龍頭,一手持缽、一手拿珠,誘引意欲搶珠的神龍出水;全作充滿動態,飄揚的衣襟、捲動的水花,都讓人感受到雕造者的細膩心思與作工。

年輕黃土水12歲的李松林,在黃土水逝世的1930年,已經23歲,早聞黃土水的成就與大名。黃土水曾為臺北龍山寺雕造一尊素木描金的〈釋迦立像〉,乃取材自宋代畫家梁楷的〈釋迦出山圖〉;李松林也因此雕作另一件〈釋迦出山像〉。不同於黃土水之作的完全凝定,李松林此作,釋迦右手提襟、右腳踏出,頗有起步前行的意味,「出山」一意,格外凸顯,也有與古人爭美之意。

傳統題材的創新,〈甲子熙年〉可為代表,以木材表現竹編魚簍的紋理趣味,自簍口爬出的螃蟹,尤其生動有趣,這應是1984年的作品。

李梅樹主持三峽祖師廟時,網羅傳統藝術界人才,李松林與黃龜理,南北二雄,同場競技;1985年,雙雙獲得教育部首屆「薪傳獎」榮譽;1989年,再度同時受選為國家重要民族藝師。李松林之子李秉圭(1949-),克紹箕裘,繼承祖業,成為鹿港李氏木雕家族僅存的重要傳人;2013年亦獲得文化部文化資產局定為「重要保存技術／鑿花保存者」,作品典雅秀麗。

鹿港木雕家族,除李氏外,另有二施。一為素有「神刀施禮」之稱的施修禮(1903-1984),師承李克鳩二子世順,可惜他未能

李松林〈甲子熙年〉
1984

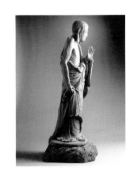

李松林〈釋迦出山像〉
木雕

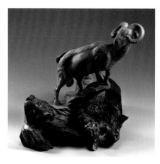

施鎮洋〈崢嶸〉
2002
木雕
49×36×42cm

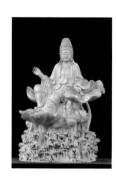

陳敏峰〈荷葉觀音〉
1996
木
34×44×61cm

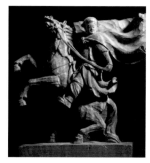

吳榮賜
木
1990

在 1970 年代之後的這波鄉土風潮中，享有尊榮；倒是其子施至輝（1935-），盡得其父真傳，專攻粧佛，1994 年獲第 10 屆民族藝術薪傳獎、2009 年名列彰化縣傳統工藝「粧佛」保存者，2011 年再由文化部文化資產局指定為國家重要傳統藝術「粧佛」保存者，並進行藝生傳習計劃；2014 年更榮獲國家工藝成就獎。

施至輝的作品，人物造型精練典雅、氣韻堅實內斂，如 2010 年所作〈天師鍾馗──驅魔〉，及 2011 年所作〈吳真人與黑虎將軍〉等，一動一靜，均可窺見其雕造技術的靈活、形象之鮮明。

除神佛人物外，施至輝也擅長農、漁村題材，以木雕手法表現的各種竹簍盛物，都令人見其「神刀」的精緻與洗練。

鹿港另一位木雕名匠施鎮洋（1946-），則是大木作匠師施坤玉（1919-2010）之子。自幼追隨父親參與里港雙慈宮、大甲鎮瀾宮、竹山李勇廟、大庄浩天宮、彰化太極恩主寺…等廟宇之神龕、大門、藻井施作，施鎮洋以其聰穎資質，觸類旁通，自修有成，34 歲即自立華泰雕刻工藝中心，承作修復及創新工程，且自行設計圖稿，獲得肯定。1991 年受託承修國定古蹟元清觀、1994 年則承修彰化縣定古蹟鹿港城隍廟門堵及新建三川部份；且自 1980 年起，即有諸多創作型木雕作品問世。1992 年獲得第 8 屆教育部民族藝術薪傳獎、2009 年獲國家工藝成就獎，2011 年則被指定為國家級重要傳統藝術「木雕」保存者，並執行傳習計劃，培養後進。施鎮洋的木雕創作樣貌多元，從傳統圖式到創新表現，均展現其機智構成與靈變之技巧。

年齡較施鎮洋年輕 1~3 歲的另有苗栗的陳敏峰（1947-），與南投的吳榮賜、張文議等人，也都是從傳統佛雕出身的木雕家。

陳敏峰（1947-），雖為苗栗通霄人，但也活躍於臺中地區。初中畢業即投入雕塑學習，拜師呂昌錦，呂氏與朱銘系出同門，均為福州派匠師李金川學生。陳敏峰自呂門出師後，即自創荒木藝苑，擅作大型佛像，如板橋靈光寺坐姿千手千眼觀世音菩薩、

三重慈雲禪寺坐姿千手觀音、埔里寶源寺坐姿地藏王菩薩與坐騎、埔里人乘寺地藏院立姿地藏菩薩、高雄圓照寺地藏王菩薩、新加坡護國金塔寺藥師琉璃光佛、日本東京大應寺十一面觀音、日本琦玉縣無量寺大日如來、佛光山南非南華寺普賢菩薩、佛光山南非南華寺三寶大佛、準提寺準提菩薩等，均為六尺至一丈高之大型佛像。其木雕佛像，典雅明麗，如 1996 年所作〈荷葉觀音〉，以複雜的水花，襯托坐在荷葉中的觀音之清麗、純淨。陳敏峰曾參與中部雕塑協會，每年聯展，偶爾亦嘗試較為抽象的現代造型。

吳榮賜（1948-）為南投名間人，出身貧寒蕉農人家，小學四年級即失學。23 歲前往臺北，入求真佛店，拜潘德為師。1976 年出師後，開設讚山佛具店於臺北雙連。1979 年受漢寶德鼓勵、開導，開始嘗試創型雕藝。1986 年舉行木雕首展於春之藝廊，頗受藝術界肯定，被視為朱銘之後，將傳統佛雕現代化表現的另一代表。吳榮賜的創作，取材傳統題材，但融入傳統戲劇的動作，賦予作品強烈的動態表現。吳榮賜雖出身貧寒，但力求上進，51 歲始入大學，並完成研究所學業，精神值得肯定。

同為南投人的張文議（1949-2015），生於竹山，自幼即在苑裡姑丈家中學習木雕技藝。1982 年，創立議典工藝社於雲林斗六；同時，開始積極參與外貿協會、手工業研究所、彰化文化中心，以及三義木雕博物館之展出。同時也多次參與民族工藝獎競賽，並獲得獎項。2008 年，獲選為「工藝之家」，2009 年，個展於三義木雕博物館。張文議的作品，予人華美、圓潤的感受，他喜以高貴、堅硬的木材，如牛樟、檜木等，不留刀痕、精刻磨光，裝飾複雜華美、動態豐富，富強烈的宗教色彩。

中部地區年輕一輩的傳統雕塑家，表現突出者，另有所謂的「四黃」，即：黃媽慶、黃紗榮、黃煥文及黃國書。

黃媽慶（1952-）出生木雕重鎮的鹿港，14、15 歲前後，即投入傳統木雕名家王錦宣門下學習，奠下傳統木雕基礎。黃媽慶

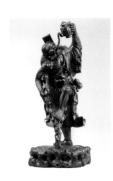

張文議〈李鐵拐〉
2009
樟木
67×24×24cm

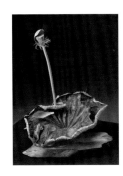

黃媽慶〈生命共同體〉
1997
木
46×40×43cm

黃媽慶〈葉蟬〉
2006
28×22×12cm

雖出身傳統木雕系統，但深具研發精神，除戮力於書冊知識、技法之學習外，尤其師法自然，對自然景物深刻觀察，移為創作養份。1995 年，即獲得高雄市美展首獎及全省美展大會獎等榮譽；1997 年，更同時奪得三義木雕博物館臺灣木雕創作比賽第一名及裕隆木雕金質獎雙料冠軍。1998 年，彰化縣立文化中心即為其舉辦個展。此後，展出不斷，作品亦廣被收藏。

黃媽慶的木雕，主要以自然生態為題材，不論取材植物或動物，均能深刻掌握物象的形態與質感，散發動人的田園風味。其中尤以蔬果藤瓜最為知名，而這些都是來自童年生活的記憶；之後加入更多荷花風情之美，以及魚、鳥、蟲、蟹等題材，在通透與厚實的木質紋理對映下，更顯藝術家對自然深厚的情感與傑出的表現技巧。創作於 2006 年的〈葉蟬〉一作，將成蟬停憩在葉片上的神態，生動捕捉，葉子細膩的紋理巧妙搭配木頭本身原有的質感，輕靈中，又有一份秋天的哀愁，令人聯想起秋蟬生命的短暫，極富詩意。

1955 年出生的黃紗榮，是彰化福興鄉人，國小畢業後，即投入木雕學習，主要從事日本欄間雕刻；後以富創新才能，成為日商公司的產品設計師，1995 年始走上木雕藝術的創作。1998 年，獲得三義木雕博物館臺灣木雕藝術創作競賽首獎；2001 年應邀在該館舉行個展。2002 年獲全國美展工藝類首獎，2006 年則獲裕隆木雕金質獎之最佳精工獎。

黃紗榮的木雕，也是取材臺灣自然生態，早期以枯木搭配蘭花而形成獨特風貌；之後則加入許多小動物的雕刻，包括青蛙、小鳥、天牛、蜥蜴等，讓人領受到臺灣生機勃勃的生態特色。

同為 1955 年生的黃煥文，也是彰化鹿港人。13 歲時，師從傳統木雕匠師楊朝海學習；1995 年，獲三義木雕博物館舉辦之臺灣區木雕藝術創作比賽第二名。

黃煥文擅長人物雕刻，1993 年所雕〈戲獅尊者〉，以傳統神佛人物為題材，但在造形表現上，展現現代手法與質感；至於1996 年的〈童真〉，則以一位穿著開檔褲、坐著洒尿的小男童為題材，表現出孩童童真、無邪的模樣，細膩的肌膚和俐落的衣紋刀法，形成對比。

同樣從傳統木雕出身的黃國書，1958 年生，也是彰化鹿港人。勤益工專（今國立勤益科技大學）畢業。因參加教育部舉辦「重要民族藝術薪傳木雕李松林藝師傳習計劃」，成為李松林門下藝生，展現傑出的藝術創作才能。

黃國書擅長人物、動物雕刻，作品富於表情、動態，除現代人物外，所作傳統神佛造型或歷史人物，均具強烈戲劇感染力，造型突出、技法靈活，堪稱近年由傳統木雕出發，深具成績與潛力的一位巨匠型藝術家，尤其以一代聖哲玄奘西行取經為題材的

黃煥文〈童真〉
1999
木
21×25×43cm

黃煥文〈戲獅尊者〉
1993
木
25×25×45cm

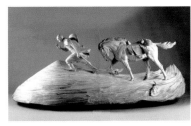

黃國書〈難行能行〉
2003
木
120×53×43cm

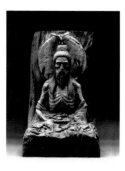

黃國書〈菩提〉
2012
木
42×36×69cm

黃石元〈布衣〉
2002
桂蘭木
56×23×17cm

林淵〈畢冬牛〉
1985
石
210×160×110cm
高雄市立美術館典藏

創作，或是在沙漠中牽馬逆風前行的堅毅、或是騎馬狂奔縱身向前的願力，都在形、勢、神、氣上，獲得高度的表現，令人稱賞。至於作於 2012 年的一批〈菩提〉造像，更是傳統神佛在 21 世紀的一種現代詮釋，兼具宗教與藝術的特質。

黃國書自述：「近年木雕創作上，總想將時間、空間凝為一體，期使作品能在三度空間裡突破時間的侷限，或用特寫、穿插、顏色、超現實等方式，使定格般的靜止畫面有飛逝的無限動能，讓有限形體導引出無限的想像世界。」（2015.5）

黃國書自 2000 年後，移居山林，深居簡出，接觸佛法，靜觀自然，以出世之心，洗練紅塵，尋求自身寶藏，作品益發顯現修行純念，是眾多傳統木雕出身的藝術家中，深具哲思與信願的一位。

70 年代興起的傳統木雕的復興，經歷 80 年，在 90 年代達於高峰，1995 年三義木雕博物館正式開館營運，1997 年，民間企業的裕隆汽車公司也開始辦理「裕隆木雕金質獎」，都重新發掘、培養了許多從民間傳統木雕出發，走入創新的藝術家，不過，這已經是 90 年代以後的發展。

黃石元（1965-），也是臺中人，從參與中部美展出發，也是三義木雕重要的成員。具有傳統佛雕的背景，但他的創作卻能掌握住現代人的迷惘、孤獨與無奈，帶著一種存在主義般的生命反思。

在論述傳統雕塑的同時，亦有幾位素人雕塑家應可一併提及，其中特別是南投地區的林淵（1913-1991）。

林淵是南投魚池鄉人，早年隨父親在埔里從事墾荒工作。家中因貧困，三個哥哥先後夭折，另一哥哥亦身體屢弱，母親更在林淵 5 歲時撒手人寰；林淵一生為脫離貧窮，先後從事各種農、漁、淘金、結腦、伐木、打石等粗重工作。

65 歲退休後，開始他的藝術探索之路，舉凡繪畫、刺繡、石刻、木雕等，作品累計達 3000 餘件，此為 1978 年前後之事。

1980 年，當地《埔里鄉情》季刊社老闆黃炳松，買下林淵全部作品，並介紹他認識楊英風、朱銘等雕塑家。同年 5 月，中視首次報導其作品；隔月，法國「生藝術」（Art Burt）大師杜布菲來函，表達對林淵作品之欣賞。1984 年，黃炳松決定為其設立林淵美術館；1987 年，正式訂名為「牛耳石雕公園」。之後，由於幾次雕塑競賽活動的比賽，也對中部地區雕塑藝術的發展，產生實質的影響與貢獻。

伍、現代雕塑與公共藝術

在大臺中近代雕塑藝術的發展中，戰後由境外移入的一批藝術家，也對大臺中雕塑藝術創作產生相當重要的影響，特別是在「現代雕塑」及「公共藝術」的建構上。

一、現代雕塑的興起

戰後最早由大陸來臺的雕塑家，應是福建龍溪的唐士（1923-1992），中學畢業後，以公務員身份來臺，服務臺中市政府，曾任全省美展評審委員，也是中部美術協會及臺陽美術協會會員；作品展現一種現代手法的運用，參展第 15 屆全省美展的〈鎮邪〉，將民俗活動中的七爺、八爺，進行一種簡化、誇大的表現，頗富趣味。

也是福建人的唐永哲（1930-1997），1949 年即隨國民政府來臺，寄居臺北姑丈家；準備升學期間，在臺北雙連漆器店協助彩繪、刻漆工作，因而在漆雕技藝上，奠下了紮實基礎。

1953 年考取政工幹校後，受到劉獅指導，畢業後分發軍中，以美工技術服務軍旅，先後完成國父、總統銅像十餘座。1960 年退伍，於臺北永和成立「復華漆器工藝社」，致力夾紵漆雕研究，並和姚夢谷、香洪等人創辦雕塑班於臺北中山北路，培養雕塑人

唐士〈鎮邪〉
1960
54×14cm
國立臺灣美術館典藏

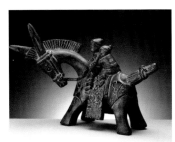

唐永哲〈黃金歲月〉
1983
漆雕
52×32×12cm
高雄市立美術館典藏

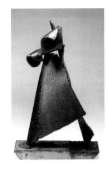

陳庭詩〈約翰走路〉
1984
青銅
18×59×93.5cm

才。又先後完成中華體育館十二面〈力行〉大浮雕、國防醫學院婦幼中心〈創天地〉大浮雕,以及高雄工專〈工教合一〉大浮雕等。不過在個人的創作上,唐永哲仍以夾紵漆雕作品建立個人特色。

1972 年,唐永哲曾奉派駐史瓦濟蘭工隊任技師、隊長等職。返國後,致力於原住民木雕研究。1977 年入臺灣省手工業研究所任技正兼技術組、設計組組長,以及臺北展示中心主任等職,對臺灣工藝產業化頗具貢獻。1997 年因病去世,享年 68 歲。

接著是在 1955 年,自臺北南下彰化的李仲生(1912-1984)。李仲生早年留學日本,也是中國最早的現代藝術團體「決瀾社」成員之一。1949 年來臺後,在臺北安東街培養出日後影響臺灣現代藝術運動頗鉅的「東方畫會」。李仲生雖非雕塑家,但南下後,持續發揮他的教學影響,對中部地區一些雕塑創作者,亦具啟發。代表性學生,如鐘俊雄(1939-)、黃步青(1948-)、曲德華(1954-)等。

1981 年自臺北遷居臺中的陳庭詩(1916-2002),是福建長樂人,幼年失聰,筆名耳氏,戰後來臺,服務當時的省立臺北圖書館。1959 年與楊英風等人共組「現代版畫會」,後成為「五月畫會」成員。陳庭詩生於仕宦之家,外曾祖父即清代臺灣名臣沈葆楨,父祖均為清末進士、秀才。陳庭詩幼承庭訓,飽讀詩書,作為藝術家,也是多才多藝,舉凡版畫、彩墨畫、書法、雕塑…等,無不精湛,且具風格。

陳庭詩對雕塑的接觸與創作,初始於 1960 年代中期,當時畫壇興起多媒材的「普普」之風,他已經在畫面上安放生銹的鐵鋸等物,後逐漸以廢棄的鋼鐵形成作品,高雄拆船廠更提供了大量的創作素材。

1970 年,陳庭詩即有「鐵雕巡迴展」於臺北、臺中、高雄等地;1975 年參「五行雕塑小集」展出,更激發他大量創作的欲力。

陳庭詩經常運用「廢鐵中的廢鐵」,把別人看作「無用」的物件,透過巧妙的創意,賦予作品詩情、幽默、機智的特質。1987 年創作的〈約翰走路〉,更被收入西方《二十世紀的藝術》書中,是亞洲唯一入選的鐵雕藝術家。

出身臺中霧峰林家的林壽宇(1933-2011),臺北建國中學畢業後,1949 年赴香港完成高中教育;1952 年,以未滿 20 歲之齡赴英國留學,在倫敦綜合工藝學院讀完建築課程後,因偶然機會,即以自幼喜愛的繪畫成為終生事業。1964 年,曾代表英國受邀參加德國卡塞爾文件大展,這是華人、乃至亞洲畫家的第一人;1966 年,更成為歐洲重量級畫廊「馬波羅·新倫敦畫廊」的經紀畫家,不過,當時臺灣對他的了解幾乎完全空白。

林壽宇的繪畫創作,深受抽象先驅蒙德里安(Piet Cornelies Mondrian,1872-1944)及美國畫家羅斯科(Mark Rothko,1903-1970)影響,加上中國傳統哲學的老莊思維,以純淨的白色,織構出極為簡潔、卻又具複雜空間變化的畫面,是一種深具精神性的世界。當 1982 年 10 月作品首次展出於臺北龍門畫廊時,即引發臺灣畫壇極大的震撼,被稱為「白色震撼」。

不過俟 1984 年林壽宇正式返臺後的首次個展中,他發表一系列題名〈封筆〉的系列作品,已正式宣示「繪畫的死亡」,轉向具有三度空間特性的創作發展,媒材的開放和對空間環境的介入,也成為他對臺灣當代雕塑最具體的影響。

一群林壽宇的年輕追隨者,隨即在 1984 年 8 月及 1985 年,分別舉辦「異度空間——空間的主題、色彩的變奏曲」及「超度空間——空間、色彩、結構:存在與變化」兩場展出。俟 1985 年臺北市立美術館舉辦開館後的首屆「中華民國現代雕塑展」,林壽宇和他的幾位追隨者,都成為這個展覽中最引人注目的創作者和得獎者,也正式開啟了臺灣現代雕塑「裝置型」創作的時代。

林壽宇
〈我們的前面是什麼？〉
1984
銅

鐘俊雄〈對話〉
1996
銅
195×135×135cm

林良材〈武士〉
1987
鐵
72×52×154cm

　　林壽宇以一位成名藝壇前輩參與首屆中華民國現代雕塑展而得獎的作品是〈我們的前面是什麼？〉。這件作品，以四件一組、由三角形與矩形構成的鋼板，採不同的擺置方向，形成一種四向展開、相互呼應的空間裝置；放在美術館前的廣場上，讓觀眾由不同的方向進入，在四件一組的作品中，來回穿梭，也就形成不同的指向與關係位置。這樣的「雕塑」形式，打破了此前單件實體的概念，成為一種具空間特性又富形式變化的「現代雕塑」類型，深刻影響臺灣年輕一代藝術家，在1984、1985年先後推出「異度空間」與「超度空間」等特。

　　鐘俊雄（1939-）是輔仁大學英文系畢業。雖然不是美術科班出身，但作為臺灣現代繪畫之父李仲生（1912-1984）的入門弟子，也是東方畫會的成員，加上精湛的文筆與藝評的能力，鐘俊雄在臺灣現代藝壇，也擁有重要影響力。世居臺中，受到臺中雕塑風氣的影響，尤其是藝壇前輩兼好友陳庭詩從事鐵雕創作的影響，鐘俊雄也極早便投入現代雕塑的創作。鐘俊雄的雕塑創作，以上彩的鐵雕為主，以人物的簡化造型，變化出許多帶有童趣和幽默的作品。

　　林良材（1947-），一個臺灣雕塑界帶著傳奇性色彩的人物，四十歲以前，還是以油彩作為主要的創作媒材；四十歲以後，則一腳踏入以生鐵和銅板為媒材的雕塑世界，並以那些兼具柔情與剛毅的人體作品，驚艷藝壇，倍受肯定。

　　林良材對人體的雕塑，是虛實之間的微妙呼應與對照。由於是以平面的元素構成，林良材往往會在一個平面之外，另加一個平面，形成既實又虛的空間趣味。比如在一個正面的軀幹之外，又加入後面的局部背膀，由於都是一種不完整的局部特寫，前後勾勒，形成一種似實又虛的空間感，這樣的技法，或許可以稱為「雕塑式的素描」。

　　素描的特性是線條、是輕靈，因此林良材的作品，在平面的細膩質感、與濃縮的情緒之外，還有著線條的勾勒與流動；在這樣特質上，林良材的雕塑其實是具有高度的繪畫性，卻進入一種三度空間的游動、旋轉與扭曲。

　　欣賞林良材的雕塑，是一種豐富的視覺對話經驗。在生鐵、銅板之間，表面肌理的處理，就一如油畫彩筆的細膩筆觸；在面的彎曲、扭折之間，隱隱還可見到筋絡、骨骼的架構和走勢。而在一個迴轉之後，在另一個凹面的負空間裡，仍舊可以看到那些無數次敲擊、雕琢的痕跡；我們似乎就此進入了一個生命的內裡，在空無與實有之間，低吟、徘徊、詠嘆！

　　林良材是臺灣長期投入銅、鐵雕塑的一位嚴肅藝術家；他以長弧線的創作型態，堅持自我的信仰、忠實自我的生活，將生命化為作品。當中，既有小我的纖細、苦樂，又有大我的雄渾、悲喜；他以詩人的筆法，述說猶如大河小說般的生命歷史，是這一代臺灣雕塑家中極為傑出的典範。

　　出生於1948年的黃步青，從臺灣藝術家的年齡層論，並不是一個以裝置、綜合媒材為主要創作手法的世代；儘管臺灣在1960年代中期，已有過一批以裝置為手法的藝術家，如「畫外畫會」（1966-）、「UP展」（1967）、「黃郭蘇展」（1968）…等，這些藝術家的年齡，大約都在1940年前後；換言之，較之黃步青整整多了10歲左右，但這些人，在極短的時間內，便放棄了他們當年對這類手法的探求與創作，先後回到攝影、繪畫，或是美學的研究。等到裝置真正形成風潮，在1980年代中期幾乎成為臺灣藝術創作的主流，扮演這波藝潮主角的藝術家，大都是1950年代以後出生的新世代。相較之下，黃步青既不屬於前一世代，也不屬於後一世代，夾在兩個世代之間，經歷30年後，迄今尚能堅持綜合媒材與裝置手法，且創作不懈、活力生鮮，黃步青不能說是唯一，至少也是少數中的一位。

黃步青〈身軀〉
1994
綜合媒材
190×120×60cm

曲德華「格子系列」
1997
複合媒材
60×120×200cm

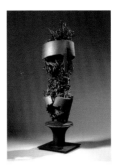

蔡志賢〈涅槃〉
2001
鐵
109×50×46cm

　　黃步青是戰後臺灣畫壇，成名於 1990 年代初期的「新生代」藝術家，但在年齡層上，他比這批以 1955 年次前後為主軸的「新生代」稍長。綜合媒材與裝置手法是這個世代當時最具代表的創作型式，然而歷經三十多年的時間，當代藝壇已進入數位媒體的時代，黃步青仍堅持拾荒，在文明中見到荒蕪，在荒蕪中走出文明。黃步青的創作不是以拾來的素材拼裝出作品，而是先有草圖才在拾荒中發現適用的媒材，完成作品。因此他的作品往往具有一種緊密的結構，深沈的內蘊。生命／環境／文明，是他一貫關懷的主題，堅持以拾荒的手法完成一件件動人的創作，走出荒蕪之境，重見文明的省思，黃步青仍是一位值得持續關注的重量級藝術家。

　　長居臺中、也是臺中市雕塑學會一員的曲德華（1954-），1977 年國立臺灣師大美術系畢業後，即前往澳洲雪梨城市藝術學院研究所專研雕塑，自此投入立體造型的創作，且以鋼鐵為主要媒材；由於曾經受業於有著「臺灣現代繪畫導師」之稱的李仲生（1912-1984）門下，作品始終帶著高度精神空間的特質。她曾參與澳洲雪梨科技大學的「建築空間與雕塑」聯展（1988）、「現代眼畫會」聯展（1994），並多次個展於「二號公寓」（1993）、臺中市立文化中心（1995）、美國文化中心（1995），及淡水藝文中心（1996）、中央大學（1997）等，並獲美國 Freeman 獎（1997），是臺灣少數長期投身立體創作的傑出女性藝術家。

　　曲德華的作品，以帶著建築意味的方整造型為特色，不論是以鐵材切割或線性組構，總給人一種帶著超現實聯想的詩意境界。如 1996 年的〈梯子〉，在看似梯子、又像椅子的直立造型中，一些突兀的尖刺，予人威脅、穿刺的危機感，在梯子或椅子引人爬升或上坐的引誘中，卻暗含著一些可怕的危險。而 1997 年的〈格子系列〉，是她更具代表性的創作；作者曾自述：「格子系列承襲西方結構主義和低限主義的美學思維，觀照的是現代人和都會生活的關係；作品中捨棄實在的量感，而去刻劃、控訴、反叛心理上

的虛浮空間，以凸顯現代人源自自我內在的隔離。」從造型上觀看，曲德華的這批作品，在縝密、精準的鐵線組構中，不但不會給人冰冷、枯燥的感覺，反而令人感受到一種如詩般的優雅氛圍，似虛又實、舉重若輕，光影穿透、多組呼應，力量滲及整個空間。

　　蔡志賢（1958-）的職業是裁縫師，同時，他也是知名服飾品牌「小雨的店」的主人。蒼白斯文、沈靜寡言的裁縫師，習慣處理柔軟織品的手，竟然沈迷於堅硬鐵雕的創作；而恰恰是裁縫師設計女裝的敏思，讓他的鐵雕作品也充滿了詩情的美感、音樂的流動，乃至哲思的深邃。

　　同為鐵雕大師的陳庭詩，曾讚美蔡志賢的創作說：「小雨的鐵雕呈現出兩種很明顯的特色：一、由於焊接與切割都是他本人親自操作，小雨的作品紮實簡練，接合處自然順暢，沒有突兀不妥之處，整體造型單純、樸拙，就像他本人給人的印象一樣，沒有多餘的形色，沒有多餘的廢話，沒有多餘的空間交會。二、我想小雨是個感性而不矯情、理想而不古板、沈靜而自在的人，他的作品有細緻的、有陽剛的、有富空間節奏的造型音樂性的，不管細緻也好、陽剛也好、音樂性也好，都有一股內斂純拙、奮鬥不懈的生命力。」

　　蔡志賢真正投身鐵雕創作的年代，要遲至 1995 年，但他的創作則和 80 年代現代雕塑的精神則是一致的。

　　張惠蘭是東海大學美術系培養出來的傑出女性藝術家與策展人，留學法國圖魯斯米爾大學應用藝術博士階段（DESS），返臺後，曾任高苑科技大學建築系專任教授兼藝文中心主任、俄羅斯國立維洛特人文大學交換教授、橋仔頭糖廠藝術村藝術總監與臺灣女性藝術協會理事長，現為東海大學美術系專任教授。2007 年獲亞洲文化協會（ACC）獎助赴美；並多次獲國家文化藝術基金會補助展覽、策展計劃及國際交流獎。同時從事藝術展演的策劃，以藝術介入社區的方式策動過清境農場來自滇緬擺夷的高山社區、

張惠蘭〈牆語〉
1998
複合媒材

廖迎晰〈霓裳羽衣〉
2014
不鏽鋼、烤漆
150×200×250cm

外島和小島如馬公、菜園、西嶼、七美等社區；高屏地區的橋仔頭糖廠、大樹鄉以及近期的雲林縣北港、西螺等地，協助不同社區建立地區的特質認同與保存，活化傳統藝術與記憶空間。

在忙碌的策展工作中，張惠蘭在創作上亦有突出的表現，1998 年發表了〈巢穴記憶〉和〈牆語〉等作。其中〈牆語〉，是以類似蠟脂一般的媒材，塑造出一些既像水果，又似乳房的造型，嵌貼在牆面上，那些類似果蒂、又像乳房的地方，還不時滴落一些血紅色的液體，顛覆了媒材、形象與意涵之間的確定性，也在聖潔和汙穢的邊界中，予人以錯置和反思的空間。

更年輕的廖迎晰（1968-），是這幾年頗受矚目的女性鋼雕藝術家，東海大學美術研究所西畫組畢業的她，卻是 2013、2014 年連續兩屆「全國美展」雕塑類金牌獎的得主，也是活躍於兩岸公共景觀界的傑出藝術家。

廖迎晰的創作風格頗為多樣，不過都能將生硬的不鏽鋼賦予柔軟多變的造型；如 2013 年獲得全國美展金牌獎的〈晴時多雲偶陣雨〉，作品分為三層，最上層的雲，暗含著人體的造型，柔中帶剛；中間是以紅銅加以氧化，意含都市叢林之滄桑；下層則是代表了雨滴的不鏽鋼造型，滴水穿石而下，既是大自然無窮的力量，也是愛與包容的人心體現。

2014 年的〈雲裳羽衣〉，曾參展當年在廣州舉辦的「亞洲雕塑展」，以一件帝王的披風為發想，採極簡的手法，將主題抽象化，由曲面的波浪狀，表現出如綢緞般柔美流暢的感覺，結合白色烤漆與不鏽鋼的對照、共融，也予人以蚌殼曲面的聯想，精緻而美麗。

二、公共藝術的設置

臺灣公共藝術法的公布施行，是在 1997 年，臺灣正式進入 1%公共藝術基金的規範與認定；也只有依照公共藝術設置辦法的程序設定的作品，才是政府登錄有案的「公共藝術」。

然而，在公共藝術設置辦法公布之前，公部門或民間，已有公共藝術的設置；即使辦法公布之後，仍有部份作品，是由「非建築經費百分之一」所自發性設置的，包括許多民間大型的建築庭園雕塑等；這類作品，或可視為寬鬆定義下的「公共藝術」，或概稱為「景觀藝術」。

在「公共藝術」或「景觀藝術」的設置上，臺中都是具開風氣之先、領時代風騷的城市，甚至還因此而發生「政治干預藝術」的爭議事件。原來，早在 1957 年年中，王水河受邀擔任臺中市政府「中山公園（原臺中公園）改進委員會」的顧問，為公園改造進行規劃，當中包括公園大門的整體設計；王水河特地為大門門柱雕作了一對以抽象人體為造型的〈芭蕾雙姝〉，舞動的抽象人形，雙手相執，圈成環狀，旨在配合當年在臺中舉辦的全省運動會。完成後，成為遊客喜愛留影的地標式景觀。不久卻因某省政府主席巡視時，不經意的一句批評，便被當時奉長官意見如聖旨的臺中市政府，予以無情的拆除，成為臺灣公共藝術史上的一個負面案例。

不過，相對於王水河臺中公園的負面案例，1960 年楊英風為日月潭教師會館進行的正面巨牆浮雕公共藝術〈日月光華〉，則成為臺灣公共藝術發展史上，極為成功的一件代表作品。

1960 年 5 月，仍在《豐年》雜誌社工作的楊英風，接受教育廳廳長，也是當年楊英風就讀師大時的校長劉真的委託，為新建完成的日月潭教師會館，進行藝術裝修設計。

當時負責會館建築設計的建築師，是修澤蘭女士，其設計的型式，是屬現代建築的風格，由許多單純的直線所構成。經過幾次討論，楊英風的構想獲得教育廳及建築師的認同，也就是保留了建築物立面兩側巨大的牆面，來進行大型的浮雕創作。

楊英風〈自強不息〉
1961
水泥
800×1300cm

楊英風〈自強不息〉
1961
浮雕
800×1300cm

楊英風〈怡然自樂〉
1961
浮雕
800×1300cm

　　為了配合這樣的構想，原設計中的窗戶均改由後方採光，牆面以深赭色的磁磚作舖面，上頭再以白色水泥作為浮雕的材質。浮雕的主題，分別為象徵日月潭的「日神」與「月神」。日神一面，以一位體魄壯健、精神奕奕的男子象徵太陽神；高舉的雙手，隱沒在雲霧之中，氣勢雄洋，有掌握宇宙一切的氣概。身體的背後，是一個太陽的圖案，而雙手的上方，則是一個橢圓形的環狀，既代表行星運行的軌道，也象徵原子的運動。太陽神下方和身旁，有幾條強而有力的線條，構成如劃破天際的閃電，也像凌空前進的船筏。筏的下方是圍繞在美麗水紋、波浪間的「光華島」，前方則是山峰連綿的臺灣山脈。這件日神之作，取名〈自強不息〉，寓「天行健，君子以自強不息」的意涵。

　　月神的一側，則以一位坐在弦月上的女神為焦點。這位女神，原本設計為裸體的形式，後來因為有不同聲音，只好改為著衣的女神，而且形式也具有觀音菩薩般的氣質。女神身上有飄揚曲折的衣帶，同時也有一條由月亮下方延展出來、曲折蜿蜒直達人間的飄帶，像是一條指引人們上達天庭的神秘路徑。而月神散發的光芒，直中帶曲，表現月光舖撒的柔性特質。位在飄帶下方，原本設計一對依偎而坐的情侶，也因不同的聲音，擔心招惹議論（會館變賓館），也只好改成一位放牛的牧童。不過修改後的月神，相對地面的牛郎，倒也形成織女的聯想，月神一作，取名〈怡然自樂〉，強調天人和諧、樂於工作，有「日出而作，日入而息」的意涵。

　　放大完成的兩件浮雕，各分別為高八公尺、寬十三公尺，這在當年臺灣，算是規模最大、形式最前衛的浮雕創作，也是具體將雕塑與建築結合成一體的作品。

　　中部地區景觀藝術的設置，根據 1998 年由高雄市立美術館執行的「臺灣地區戶外藝術蒐整研究計劃」調查顯示，可得一些基本資料。

首先從設置區域、年代及數量上觀察：

表 1　大臺中景觀藝術設置區域、年代及數量一覽表

	臺中縣市	彰化縣市	南投縣市	合計
1940 年代以前			1	1
1950 年代		2	1	3
1960 年代	6	3	1	10
1970 年代	2	4	1	7
1980 年代	22	7	23	52
1990-1996	160	34	43	237
合　　計	190	50	70	310

　　從地區的數量分佈看，明顯地臺中縣市遠高於彰化、南投兩縣市；從年代的分佈看，1980 年代開始數量爆增，而 1990 年代更是達到此前數倍的總量；其原因自與 1980 年代臺灣省立美術館（今國立臺灣美術館）的開館（1986）、中部雕塑學會的組成（1986）（1988 年改「臺中市雕塑學會」），及 1990 年代各個大型雕塑公園的設立，和雕塑創作獎的舉辦有關，包括南投牛耳石雕公園的牛耳石雕創作獎（1992 & 1997）、臺中豐樂雕塑公園的露天雕塑大展（1993-1997）等。

再從藝術家參與的件數觀察：

表2　大臺中景觀藝術創作藝術家一覽表

參與件數	藝術家（件數）
10件以上	謝棟樑（19件）、許禮憲（15件）、郭清治（13件）、陳石年（13件）、陳松（11件）、王秀杞（10件）
5-9件	李真（6件）、洪俊河（6件）、楊英風（5件）、余燈銓（5件）、朱魯青（5）
2-4件	王英信（4件）、謝孝德（4件）、黃映蒲（4件）、林文海（4件）、朱銘（3件）、李耀光（3件）、何恆雄（3件）、周義雄（3件）、王忠龍（3件）、劉龍華（3件）、黃順男（3件）、陳尚平（3件）、林聰惠（3件）、陳庭詩（2件）、文霽（2件）、許銀漢（2件）、曹牙（2件）、王慶臺（2件）、張也（2件）、廖述乾（2件）、莊猛（2件）、陳振輝（2件）、陳永發（2件）、劉柏村（2件）、李光裕（2件）、陳定宏（2件）、張育瑋（2件）、江逸鋒（2件）、許維忠（2件）、徐富騰（2件）、林文德（2件）、賴佳宏（2件）、王國憲（2件）、黃輝雄（2件）、黃進亨（2件）、簡源忠（2件）、賴守仁（2件）、楊錦淑（2件）、王槙棟（2件）、張子隆（2件）、吳志能（2件）
1件	蒲添生、陳夏雨、陳英傑、王水河、余景弘、楊平猷、李茜子&馬軍、陳枝芳、吳靖文、薩燦如、王槐青、張樹德、史嘉祥、張永昇、樊炯烈、李再鈐、丘雲、賴純純、高燦興、蒲浩明、屠國威、洪志成、楚戈、陳紹寬、陳慶章、楊春森、黃耀雄、李曜光、陳金典、黎志文、董振平、張清淵、顏名宏、陳振豐、廖清雲、陳亮吟、張永昇、王慶民、莊丁坤、林慶祥、王文志、林良材、邱泰洋、陳美華、林木川、顏水龍、黃天素、柯慶章、許玉、郭德松、李翠松、許基山、詹振江&林為萬、可文玉、張勝一、劉佳心、江振雯、陳齊川、王守信&劉龍華、林信義、陳景崇、鄭登源、吳江東、林美玉、陳啟裕、鄧仁貴、楊士銘、林漢鼎、王子華、詹精修、吳瑞、王輝煌、吳瑞楨、王正和、李俊修、陳建昌、鄧廉懷、葛倫‧何伯喬、鮑伯（F.Rov boa）
總計	131組134人

參與超過10件以上的藝術家，以謝棟樑的19件最多，其次是許禮憲的15件，郭清治、陳石年的各13件，其中陳石年有2件分別是與許禮憲、林聰惠合作，以及陳松的11件、王秀杞的10件，幾乎全是國立臺灣藝專雕塑科（組）畢業的藝術家。

5至9件的，另有李真、洪俊河的各6件，以及楊英風、朱魯青、余燈銓的各5件，不過楊英風的作品，以設在臺中日月潭教師會館的大型浮雕，最具典範性。

至於4件的，計有王英信、謝孝德、黃映蒲、林文海。3件的則有周義雄、王忠龍、劉龍華、黃順男、陳尚平、林聰惠等人。

參與2件的，則是陳庭詩、文霽等28人。

參與1件的，則有國內藝術家80人，國外藝術家2人，上述合計參與藝術家，共計131組134人。

1997年，公共藝術法公布施行，以百分之一的建築基金，透過公共藝術執行小組的推動及公共藝術審查委員的評審，中部地區公共藝術的設立，依目前可得官方網路資訊，則可顯示其執行成果如下：

首先，從設置的區域及數量觀察：

表3　大臺中各縣市景觀藝術設置數量

	臺中縣市	彰化縣市	南投縣市	合計
2001	1			1
2002	4	4	1	9
2003	8		4	12
2004	8		3	11
2005	15		6	21
2006	8		1	9
2007	27	4	1	32
2008	19	2	3	24
2009	35	2	2	39
2010	23		5	28
2011	15	1	2	18
2012	20	1	1	22
2013	33		10	43
2014	25	3	9	37
2015	39	7	3	49
2016	28		3	31
2017	36	1	2	39
合計	344	25	56	425

儘管部分地區的資料尚不完整，但這個統計表上，可以明顯看出臺中縣市的整體設置狀況，仍大幅領先彰化與南投，這自與臺中縣市的都會化及 2010 年之後的合併升格為五都之一的發展有關。

至於從藝術家的參與狀況觀察，可得結果如下：

表 4　大臺中公共藝術創作藝術家一覽表（統計至 2017 年）

參與件數	藝術家（件數）
10 件以上	林昭慶（16 件）、邱泰洋（13）、郭相國（13 件）、余燈銓（12）
5-9 件	林文海（9 件）、吳建福（9 件）、胡棟民（9 件）、陳姿文（7 件）、陳翰平（富景公司）（6 件）、陳齊川（6 件）、林建榮（6 件）、林美怡（6 件）、徐富騰（6 件）、邱連恭（6 件）、廖述乾（6 件）、鄭聰文（6 件）、陳冠寰（6 件）、李昀珊（6 件）、李億勳（5 件）、許文融（5 件）、蕭凱尹（5 件）、簡明輝（水岸公司）（5 件）、楊尊智（5 件）、
2-4 件	陳松（4 件）、謝棟樑（4 件）、吳水沂（4 件）、陳冠君（4 件）、簡源忠（4 件）、張也（4 件）、曾郁文（4 件）、林舜龍（達達公司）（4 件）、皮准音（3 件）、黃清輝（3 件）、黃璟翔（3 件）、日月雕塑公司（3 件）、呂政道（3 件）、廖飛熊（3 件）、陳健（3 件）、白滄沂（3 件）、鄧惠懷（3 件）、丁水泉（3 件）、黃敬永（3 件）、陳培澤（3 件）、謝惠忠（3 件）、許唐瑋（3 件）、豐田啟介（3 件）、黃彥縉&吳進忠（3 件）、林芳仕（2 件）、洪易（鴻溢）（2 件）、王槐青（2 件）、黃兆明（2 件）、王國益（2 件）、林志銘（2 件）、王柏霖（2 件）、楊奉琛（2 件）、游守中（2 件）、李亮一（2 件）、王德龍（2 件）、黃耿茂（2 件）、陳芍伊（2 件）、艾瑞爾·穆索維奇（2 件）、歐志成&葉茗和（季行藝術工作室）（2 件）、馬君輔&賴亭玫（美好物件）（2 件）
1 件	葉建宏、川貝母、黃沛瑩、崔廣宇、艾德·卡本特、木木藝術、胡榮俊&劉凱祥&洪翠鎂、李幸龍、許振隆、邱建銘、王懷亮、吳榮梅、王國憲、林幸長&漢謙設計、駱信昌、王振偉、李俊明、餘埕設計公司、林辰晏、陶亞倫、楊元太、詹正弘、林宜聰、廖秀玲、徐秀美、姜樂靜、王英信、彭康健、湯文德、陳美華、楊柏林、劉柏村、山進企業、陳永忠、原形物域公司、王錦垣、彰城興業、涂維政、林珮淳、林俊成、蔡尉成、黃兆明、宇田工作室、梁舜斌&張怡文、栗澄公司、劉凱群、歐啦工作室、洪翠娟&張意欣、張家銘、王文德、胡榮俊、綠點子創意工作室、鐘俊雄、鐘俊雄&廖迎晰、陳麗杏、鄧惠芬、連紫伊、黃柏仁、蔡慶彰、王菀�、莊世琦、王勝雄、蕭任能、戴峰照、洪志成、官月淑、蔡文慶、李良仁、歐陽佑其、王松冠、林信榮、許伸揚、黃義永、游文富、柯濬彥、陳主明、水內貴英、張家銘、許振隆、范姜明道、宋璽德、陳昌銘、蘇孟鴻、鄭元暢、松江薰、黎志文、多田美波研所（岩本八千代、渡部克己）、侯玉書、莊普、鞏文宜、杜俊賢、羅傑、焦聖緯、呂沐山、陳彥伯、吳孟、林龍杰、闕寶如、吉田敦、藤江和子、Sanfte Str、Lightcode、Francesco Pancer、Nando Alvarez
總計	168 組

　　參與 10 件以上者，以林昭慶的 16 件為最多，但其中有些是屬多件一組的作品，特別是設置在軍區的作品；其次是邱泰洋、郭國相各 13 件，及余燈銓的 12 件，而余燈銓更是近年來中部地區公共藝術設置最具親和力的創作者。

　　9 件的有林文海、吳建福，和胡棟民；林文海以泥塑翻銅為擅長、胡棟民則以石雕及不鏽鋼為媒材，具較新的造型意念，屬新一代的傑出創作者。

　　7 件的有陳姿文，及 6 件的有陳翰平、陳齊川、林建榮、徐富騰、邱連恭、廖述乾，林美怡、鄭聰文、陳冠寰、李昀珊。5 件的有李億勳、許文融、楊尊智、蕭凱尹、簡明輝等人；其中李億勳是以馬賽克拼貼為主要手法，獲得多次公共藝術獎。

　　4 件以下、2 件以上的，計有陳松、謝棟樑等包括兩位外籍人士在內的 41 組；其中林舜龍更是近幾年來在公共藝術創作上表現頗為傑出的創作者。

　　整體檢視戰後中部地區景觀藝術與公共藝術的設置，臺中豐樂雕塑公園的設置，應是頗具代表性的案例。先是 1986 年，由中部雕塑促進會改組成立的中部雕塑學會，在會長王水河及顧問莊乃慧、李明憲的帶領下，晉見臺中市長林柏榕，有感於臺中市「文化城」的美譽，但能代表文化城的特色太少，不能老是以臺中公園的兩座涼亭為代表，新時代應當有新的作為與象徵，乃提出設立露天雕塑公園的構想；獲得市長的支持，乃在八期重劃區內，規劃興建豐樂雕塑公園，並以逐年編列預算方式，公開向國內藝術家取得作品，成為臺灣第一個雕塑公園。1997 年開幕之初，即已擁有 52 件作品，這在其他縣市是未曾得見的成就。

　　至於公共藝術的設置，最具代表性者，應為慶祝臺中市建府一百年，特邀請知名藝術家楚戈（1931-2011）創作設置的大型青銅作品。這件作品，楚戈以草書的「中」字，構成帶有「100」字形意象的巨型雕塑，高達 18 公尺，是臺灣可見最大型的青銅雕塑。

這件巨型紀念碑，矗立在臺中草悟道上，較高的一座「中」字，突顯了「1」的意象，草書的「口」部，因筆順開頭處的圓孔，形成猶如一條條的巨龍，那也是中國古代玉璜的造型；而其他三支較矮的立柱，則由另一尾巨龍盤旋形成兩個「0」字的意象，和之前的「1」字，構成較抽象的「100」意象，正是城市建府百年之紀念。

此外，為配合大型雕塑的需求，臺中地區的雕塑家也在翻模的技術上有所突破與創建。首先是陳英傑，在水泥中加入色粉，染成所需顏色，透過不斷的旋轉與研磨，使雕塑體上全無氣泡、空隙的產生，而散發出猶如黑色大理石般的木質趣味。這個類似「人造石」的系列，延續了相當一段時間，頗得觀眾的喜愛。

其次是王水河對生漆的使用。生漆是傳統漆器最主要的材料，一般漆器的作法，是先有一個內胎為模，在外面塗上數十層生漆，最後脫胎成型。但這樣的作法，往往不是必須切割生漆以脫模，便是必須破壞內胎來脫模。王水河於是想出了一個方法，便是將上漆的方向倒反，他先將原本作為內胎的模型，先行翻塑成一個石膏的外模（又稱「範」），外模是可以打開的兩片，打開後，先塗上隔離劑，然後採取中國古老的「夾紵」工藝技法，一層漆、一層紗布，交相敷疊，待兩片內胎都乾燥後，再進行脫模、接合、推修、上彩，以至成型。這樣的作法，石膏外模不僅可以多次使用，

另方面，以內胎方式成型的作品，在各種細節上更能保持清晰、俐落的肌理和紋路。

而謝棟樑則是改良前述創建，進而發展出玻璃纖維（F.R.P）材料的重要藝術家，對當年大型雕塑及公共藝術之翻模，均具貢獻。

陸、民間企業的挹注

大臺中近代雕塑活動之興盛，進而博得「雕塑之都」的美名，除前述相關背景及條件的促成，另一重要的因素，即民間企業的挹注。

早在 1921 年，就有日人山中公為發展臺灣漆器工藝，在臺中開設「山中工藝美術漆器製造所」，開民間企業挹注藝術活動風氣之先；該所一度收歸公有，改為「臺中市立工藝傳習所」，但 1932 年，仍更名「私立山中工藝專修學校」回歸民營。

1927 年，也就是「臺灣美術展覽會」（簡稱「臺展」）開展的那一年，全臺第一家書局「中央書局」也在臺中開幕，提供市民（自然也包括藝術愛好者）有關世界知識新潮，啟迪民智，進而成為臺灣文化運動的重要據點，書店的二樓也成為藝術家舉辦展覽、發表作品的重要場所。

臺中豐樂公園

臺中建府百年紀念碑

「中央書局」之外，臺中「小西湖咖啡廳」也是藝文活動的重要推動者；1934 年全臺文藝大會成立「臺灣文藝聯盟」，就在此地召開，並創刊《臺灣文藝》雜誌，對全臺、特別是本地的藝文風氣推動，自具重大意義。

也由於大臺中地區工藝活動的興盛，臺中州政府也在 1935 年展開籌建「工藝館」的工作，以作為 1937 年「臺灣博覽會」的分館。

1945 年，政權易幟，但臺中私人挹注藝文活動的風氣不變，甚至更為活絡。甚至 1949 年，國民政府全面遷臺，故宮文物運至臺中市郊的北溝暫存，臺中更成為全臺文化活動的焦點，國外學者絡繹於途；加上 1953 年，顏水龍（1903-1997）受農復會經濟組委託，擬訂輔導臺灣工藝發展計劃，並在南投草屯創立「南投縣工藝研究班」，更奠定日後臺灣工藝研究發展的鴻基。

1955 年，亞洲基督教高等教育董事會與私立東海大學董事會聯合在臺中市大度山創設「私立東海大學」，並由建築師貝聿銘、陳其寬設計建造路斯義教堂，成為臺中重要地標與學府，更是私人挹注教育、藝術的又一典範。

同年（1955），有「臺灣現代繪畫運動之父」之稱的李仲生，自臺北南下，匿居臺中，持續他「咖啡室中的傳道者」的前衛藝術教學，也是私人推動藝術行動的另一極致。

1958 年，臺中市政府率全臺之先，為發展手工藝並利用家庭剩餘勞力投入家庭副業，舉辦數屆手工藝講習班，成為日後謝東閔先生提倡「家庭即工廠」的先期實踐，也見證臺中民間力量的豐沛。

而稍前的 1956 年，臺灣工藝美術先驅顏水龍，舉家遷居臺中，在私人企業支持下，先後完成林商號合板公司（1963）、太陽堂餅店（1966）、豐原高爾夫球場（1966），及烏日鄉大鐘印染廠（1971）等地的大型馬賽克壁畫，也是全臺未見的熱絡現象。

而 1975 年，則有北屯寶覺寺，委託王水河設計、學生李治輔製作的大型彌勒佛像之設立；隔年，臺中扶輪社更支持設置臺灣民俗文物館於該佛內部空間 1 至 7 樓，計陳列展品千餘件。

1970 年代之後，大臺中的私人畫會、工作室，及畫廊開始興盛，成為公部門之外，重要的藝文推動力量。首先是 1972 年，「藝術家俱樂部」在臺中市向上南路正式成立，成為臺中最具規模與活力的藝術家團體。同年，王英信成立雕塑工作室於臺中。

1973 年，「中國空間藝術學會」中部聯誼會成立，會員有：朱魯青、張中傳、賴明昌、張泉彬等人，會長輪流擔任。同年，又有「東南美術會」的成立，資深雕塑家張錫卿亦為會員。同時，賴高山設漆藝工作室在十期重劃區，謝棟樑也首置雕塑工作室於臺中市區。

1977 年，蔡榮祐成立「廣達藝苑」工作室於霧峰；謝棟樑也將原在臺中市內的工作室遷到大里鄉，除自我的創作外，亦大力推動教學；而由黃朝湖、陳中和等人支持的「中外畫廊」也在臺中市中華路一段創立。

1978，以清水舊名「牛罵頭」諧音為名的「牛馬頭畫會」成立，屬綜合性美術團體，雕塑成員有陳松等人。隔年，再有以豐原地區藝術家為主軸成立的「葫蘆墩美術研究會」。

1979 年為中市建府 90 周年，許多活動都以雕塑為主，包括前輩雕塑家陳夏雨的生平首次個展、竹雕藝術家陳春明的首次作品展，以及蔡榮祐的首次陶藝展等；其中蔡榮祐的陶藝展，是陶藝家作品首次與藝廊合作，500 多件作品被收藏，也打開了陶藝在藝術市場的大門。同年，賴宗仁亦創立了臺灣第一家專營雕塑作品的藝廊。

80 年代之後，隨著臺灣省立美術館（今國立臺灣美術館）的開始籌建，民間藝術活動更盛，先後成立的與雕塑較具關係的畫會或團體，計有現代眼畫會（1982）、陶痴雅集（1984）、中部雕塑學會（後改臺中市雕塑學會）（1986）、臺中縣藝術創作協會（1992）、臺灣工藝美術家協會（1998）、臺灣漆藝協會和臺中石雕協會的成立（2000）等。80 年代之後成立的畫廊，則有第一畫廊（1980）、陽明苑畫廊（1980）、三采藝術中心（1983）、

敦煌藝術中心（1992）、帝門藝術中心臺中分店（1992）、琉璃工房（1996）、誠品書店臺中店（1997）等。

其中，1980 年代是大臺中雕塑創作起飛的年代。首先位在南投草屯的「臺灣省手工業研究所」在謝東閔副總統指示下，自 1980 年開始，每年辦理「石雕藝術甄選展」，對臺灣石雕藝術創作風氣及水準的提升，具深遠的影響。隔年（1981），行政院文化建設委員會（簡稱「文建會」）成立；1983 年，謝東閔副總統即指示文建會主委陳奇祿為「環境與雕塑」計畫召集人，全力推動雕塑與景觀的結合。

在民間活力的激化下，臺中市政府也在南屯的第八期重劃區，設置臺中市立雕塑公園，歷經 4 年規劃徵件，在 1997 年共徵得 42 件作品；另由工商界購贈雕塑家作品 10 件，共計 52 件，成立全臺第 1 座露天雕塑公園，並出版《臺中市豐樂雕塑公園作品專輯》。

同年（1997），臺中縣亦在大甲鐵砧山舉辦藝術季雕塑邀請展，加上實施多年的「臺中市中、小學校園雕塑設置計劃」，背後都是雕塑學會會員的集體努力。

1988 年，省立臺灣美術館落腳臺中市五權西路，戶外廣場大型雕塑的持續設置，搭配城市中軸線綠園道的景觀雕塑，臺中之作為「雕塑之都」，盛名確立。2018 年，臺中市政府文化局配合臺中市美術館的籌備，委託學者進行「中部地區近代雕塑藝術委託研究案」，並在 2019 年 10 月以研究成果為基礎策辦「空間魔術師──雕塑之都傳奇」，展現「雕塑之都」的精采創作面貌。

柒、結論：大臺中雕塑藝術蓬勃之因素

整體檢視大臺中地區，也就是今天臺中、彰化、南投地區，雕塑藝術蓬勃發展的原因，應有如下幾個因素：

一、相關工藝教育場所的極早設立

早在日治時期的 1901 年（明治 34 年），南投廳長小柳重道，便在南投設立陶藝相關的「技術養成所」。招聘日本技師來臺授藝，無形中培養了一批在立體造型及媒材瞭解、掌握上均具相當能力的匠師，為中部地區日後的雕塑發展奠下基礎。

1921 年（大正 10 年），又有日人山中公為發展臺灣漆器工藝，開設「山中工藝美術漆器製造所」，即為「臺中市立工藝傳習所」前身，開中部地區媒材實驗的先聲。

1935 年，臺中州政府又籌建工藝館，做為臺灣博覽會（1937）的分館，對中部地區日後發展雕塑藝術的基礎工藝教育，提供重要的人才培育資源。戰後，更有顏水龍「南投縣工藝研究班」的設立（1953），幾經變遷，即今草屯「國家工藝研究發展中心」；1980 年，時任副總統的謝東閔推動「石雕公園計劃」，即以該單位（時為「臺灣省手工業研究所」）為基地，培養了大批石雕人才。

二、戰後大批高職美工科的設立

延續日治時期工藝教育場所的設立，戰後中部地區則有大批高職美工科的設立。包括大甲高中、僑泰中學、大明中學、明道中學…等，戰後中部地區諸多傑出雕塑藝術創作者，均來自這些高中美工科，特別如余燈銓（1961-）、林英玉（1962-）、呂東興（1962-）、陳定宏（1962-）、邱泰洋（1962-）、張育瑋（1962-）、陳尚平（1963-）、李真（正富）（1963-）、王忠龍（1964-）、史嘉祥（1964-）、范康龍（1965-）、張也（俊雄）（1967-）、（1967-）均為大甲高中美工科畢業生；另如僑泰中學美工科的蔡澄寬（1967-）、王松冠（1969-），大明中學美工科的廖述乾（1969-），明道中學美工科的洪易（鴻溢）（1970-），乃至臺北復興美工畢業的林金昌（1961-）、陳振豐（1962-）、簡志達（1933-）等，均有相當亮眼的表現。

三、私人授徒風氣興盛

高中、高職美工科培養了大批對雕塑有興趣的年輕人，但這些人畢業後如何延續其興趣？甚至再深入學習、終至能夠獨立創作，卓然成家？則和中部地區興盛的私人授徒風氣有關；而這些私人授徒的師父，之所以招收學生，主要是基於自身工作的助手需求，學徒們在長期實務工作中，身教、言教、境教，也成為中部地區雕塑人口蓬勃的重要推力。

較早進行私人授徒的雕塑家有省展初期重要得獎者的張錫卿（1909-2000）；之後有從事景觀工程及美工設計的王水河（1925-2019），及大陸來臺的唐士（1923-1992）。

至於 1970 年代中期之後，則有臺灣藝專雕塑科畢業返鄉的陳松（1945-）、謝棟樑（1949-）等人，培養人才無數。另霧峰的蔡榮祐（1944-），也對陶藝人才的養成，做出具體貢獻。

四、專業團體的成立

人才眾多，便推動了專業團體的組成；1986 年，「中部雕塑學會」由原本的「中部雕塑促進會」改組成立；理事長為王水河，總幹事為陳松，常務理事為陳松、謝棟樑，理事為張純章、陳庭詩、蔡榮祐、張淑美、陳春明、李明憲，創始會員共 67 人。團體的成立，形成巨大的力量，透過會員的連繫、交流，加上和政府文化單位的合作，更推動了雕塑藝術的蓬勃發展。

「中部雕塑學會」在 1988 年，正式向政府立案，改稱「臺中市雕塑學會」，更發行《中部雕塑會刊》，對雕塑藝術創作的倡導、提升，均具重大貢獻。此外，另有「臺中市石雕協會」、「陶藝作家聯盟」等團體的組成。

五、私人企業及畫廊的相挺

雕塑創作本身就是一種「社會力」的表現，特別是作為公共場域的景觀雕塑或公共藝術，其數量、量體、材質等，都關係到國家或產業的支持。中部地區大量雕塑人口的出現，既有其特定的歷史條件和因緣，但私人企業的投入，更成為相互加乘的因素。

1987 年，也就是「中部雕塑學會」成立的第二年，便有「牛耳石雕公園」的成立。1991 年，林淵去世；隔年（1992），牛耳石雕公園開始辦理「牛耳雕塑創作獎」，由謝棟樑策劃執行。

1993-1997 年，另有臺中市第 1 至 4 屆露天雕塑大展的舉辦及豐樂雕塑公園的設立；無形中，乃是受到私人企業贊助藝術作為的啟示。

企業對公共藝術的支持，尚可推溯到 1963 年臺中林商號合板公司、1966 年臺中太陽堂餅店及豐原高爾夫球場，及 1971 烏日大鐘印染等之分別邀請顏水龍創作大型馬賽克壁畫等。

此外，中部地區大量畫廊及藝術空間、工作室的設立，也是雕塑藝術勃發的重要推力。如現代畫廊多次舉辦雕塑專題展等；而中部地區，特別是臺中市本身大量建築的興起，自然也成為支持雕塑藝術發展最大的力量。

六、當代藝術思想的激化、提升

相對於傳統文化產業的集聚效應，包括彰化的木雕、妝佛，南投的工藝之鄉以及臺中的都會建築，在在激化了中部地區雕塑藝術的蓬勃發展，但在品質的提升上，幾個文化中心的設立，及國立臺灣美術館的開館，都是雕塑藝術創作無形的長期資源與活水。此外，李仲生 1955 年的南下教學，及陳庭詩的移居臺中，特別是他獨創一格的鐵雕藝術創作，也都提升了中部地區當代雕塑創作的品質；又「現代眼」畫會成員的鐘俊雄和曲德華，正是李氏子弟，且持續產生影響。

總之，大臺中雕塑藝術創作在近代的發展，有其歷史與地理條件的契合，加上人文的努力；而新時代隨著媒材、手法的改變，也有不少新一代雕塑人才的出現，如 1972 年出生的子問（本名藍妤君），南投人，師承林宇坤（林韋龍），2002 年前往中國西安，擔任藝術工作室雕塑彩繪設計師，並參與靈鷲山寺系列佛雕工程。2010 年起，多次入選臺灣優良工藝展及臺灣工藝競賽展，在創新設計及傳統工藝兩方面均有所表現。此後，展出不斷，普獲好評。

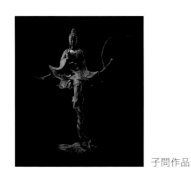

子問作品

劉哲榮作品

賴冠仲作品

子問擅用白鋼媒材，以現代性的材質及手法（拋光），表現佛相莊嚴慈悲的精神。

劉哲榮（1978-）出生臺中，師承賴永興。大葉大學造形藝術系雕塑組畢業後，再入同校設計暨藝術研究所，取得碩士學位。2012 年起，成為臺中二十號倉庫第 12、13 屆駐站藝術家。2014年任臺中弘光科大兼任講師，2016 年任大葉大學兼任講師迄今。

劉哲榮擅長以泥塑動物形象，加上複合媒材，探討人和環境的關係；將無形的事件，透過視覺轉化，產生相對的影響力。學生時期即多次獲競賽首獎，2009 年更獲得第 14 屆大墩美展「大墩獎」及雕塑類第一名。

另張哲文（1979-）出生彰化農村家庭，先後師承簡志達、林文海、謝棟樑。2018 年仍為東海大學在職專班碩士生。先後在各種私人公司學習鑄造技術，曾獲新一代設計獎平面設計類佳作，2015 年獲第 62 屆中部美展雕塑第三名，2017 年獲第一名。其作品在寫實動物與抽象人體間，進行各種可能的組構與表現，是一位兼具創作與實作能力的新生代雕塑家。

而賴冠仲（1982-）出生臺中，師事余燈銓。曾擔任臺中雕塑學會秘書，及全省美展永久免審查作家協會總幹事。多次參與公共藝術創作，包括臺中郵政處理中心（2002）、惠文國小（2004）、勤益技術學院（2005）、仁美國小（2005）、西苑高中（2005）、國安國小（2006）、省三國小（2007）、上石國小（2007）、大甲高工（2008）等。2009 年成立入矩雕塑工作室，更主持多項藝術工程，如卓蘭壢西坪社區活化再造工程、僑光科大圖書館入口、勤美文創聚落第 1、2 屆 LAB 藝術駐村計劃，NIKE AIR MAX DAY──28 周年活動鞋款彩繪創作，及 TOTOTA 玩具愛分享環境公益活動──小小藝術家活動講師、「鳳凰花開」──中臺灣元宵燈會主燈設計、信義房屋 × 蕭敬騰 × 賴冠仲 LOVE TOUR TRUE COLOR 活動裝置創作等，是近年來在藝術、文創，與大型活動上表現頗為亮眼的一位藝壇新銳。

大臺中雕塑藝術的歷史，仍持續發展進行中，邁向嶄新精彩的下一頁。

張哲文作品

空間魔術師—

雕塑之都傳奇

時間　2019/10/5(六)──10/23(三)
　　　09:00–21:00

地點　臺中市大墩文化中心
　　　大墩藝廊(五)~(七)展出

指導單位　臺中市政府　主辦單位　臺中市政府文化局　策劃單位　臺中市立美術館籌備處

關於「空間魔術師──雕塑之都傳奇」

　　論及臺中地區藝術發展，雕塑向來是極具代表性之領域，因人才備出、風氣鼎盛，堪稱臺灣的「雕塑之都」。本展作為臺中市立美術館開館前暖身展，以「空間魔術師──雕塑之都傳奇」為名，以 107 年執行完成之「中部地區近代雕塑藝術委託研究案」為學術基礎，依據研究成果策劃而成。期許透過本次展覽，呈現中部地區近代雕塑藝術發展的成果、特色及現況。

　　本次展覽媒材橫跨石雕、木雕、竹雕、陶藝、金屬雕塑（含翻模作品及鋼鐵雕塑）、軟雕塑、複合媒材等 7 大類，共邀集 63 位藝術家，每位藝術家展出 1 件作品，以最大化的媒材種類、形式及風格，將大臺中地區雕塑發展之「學院教育與師徒制並行、現代與傳統雕塑雙軌並進、景觀藝術與公共藝術之興盛」等特色完整呈現。

　　展出空間規劃則依據藝術家之年齡作區分，大墩藝廊（五）展出 1944 年以前出生的 16 位藝術家，大墩藝廊（六）展出 1959 至 1945 年間出生的 25 位藝術家，大墩藝廊（七）則展出 1960 年後出生的 22 位藝術家。

　　為延續展覽效益及相關研究成果，本展另出版專書，收錄大臺中雕塑藝術發展概述、展出作品及紀事年表，期許在臺中市立美術館即將落成之際，為臺灣雕塑藝術史做一回顧，也期待邁向更精彩輝煌的下一頁。

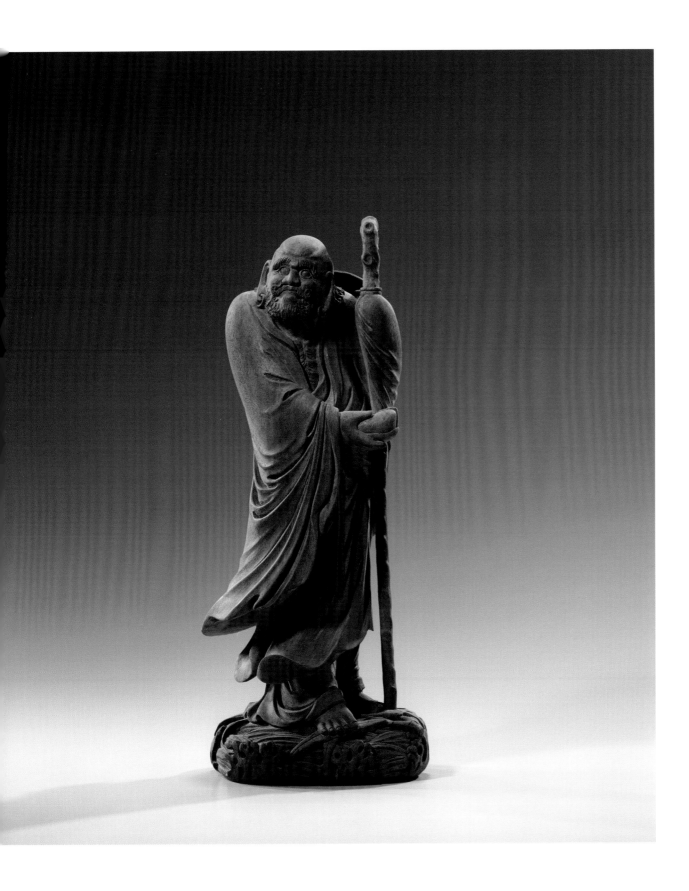

李松林

達摩
1984
樟木
15×12×39cm

林
淵

———

臺灣野山豬
1989
銅雕
42×30×77cm

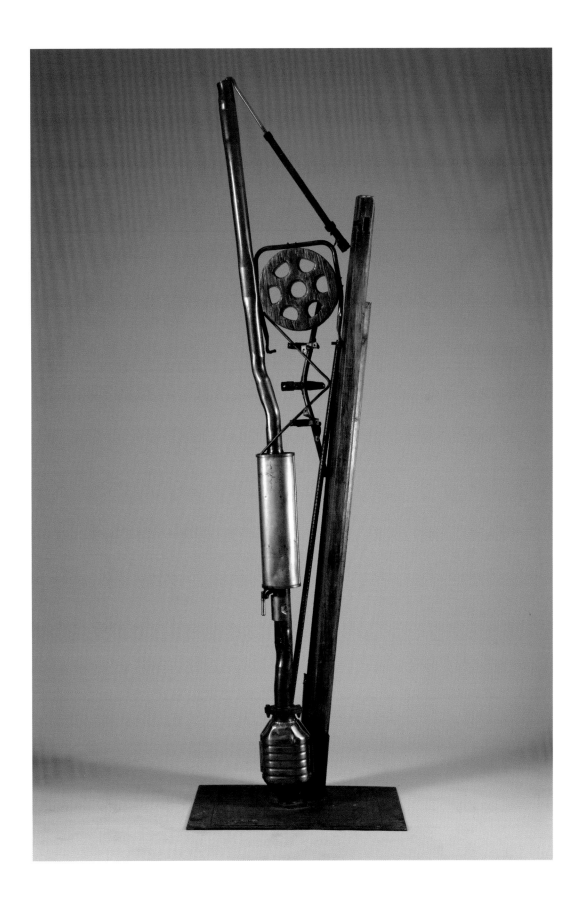

陳庭詩

更鼓樓
1999
金屬、木材
72×48.5×241cm

陳夏雨

梳頭
1948
銅
18×18×32cm

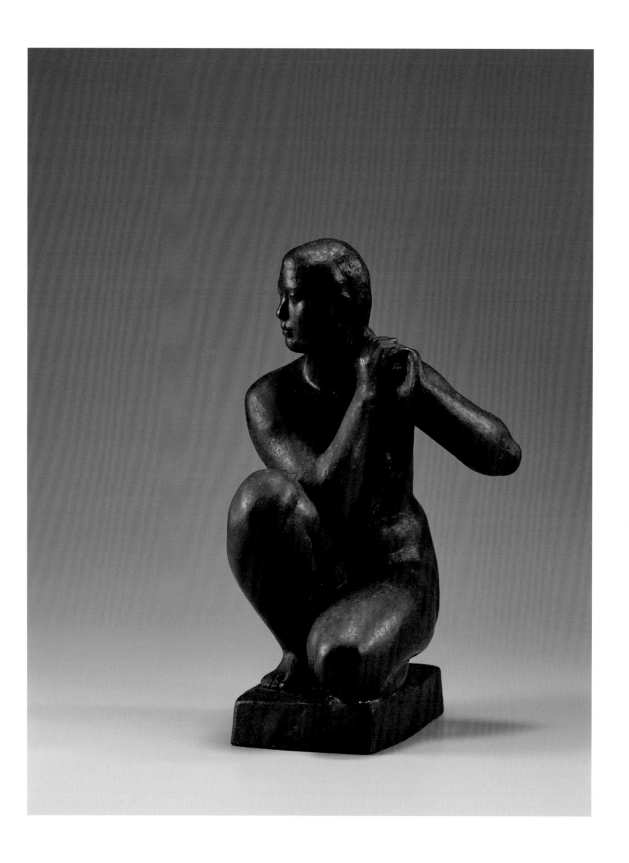

張樹德

———

貓
1966
石膏
12×17×32cm

唐士

———

屯
1960
水泥、沙
6×8×13cm

陳英傑
———
思想者
1956
玻璃纖維
34×32×38cm

王水河

裸女群像 B
1995
玻璃纖維
79×69×208cm

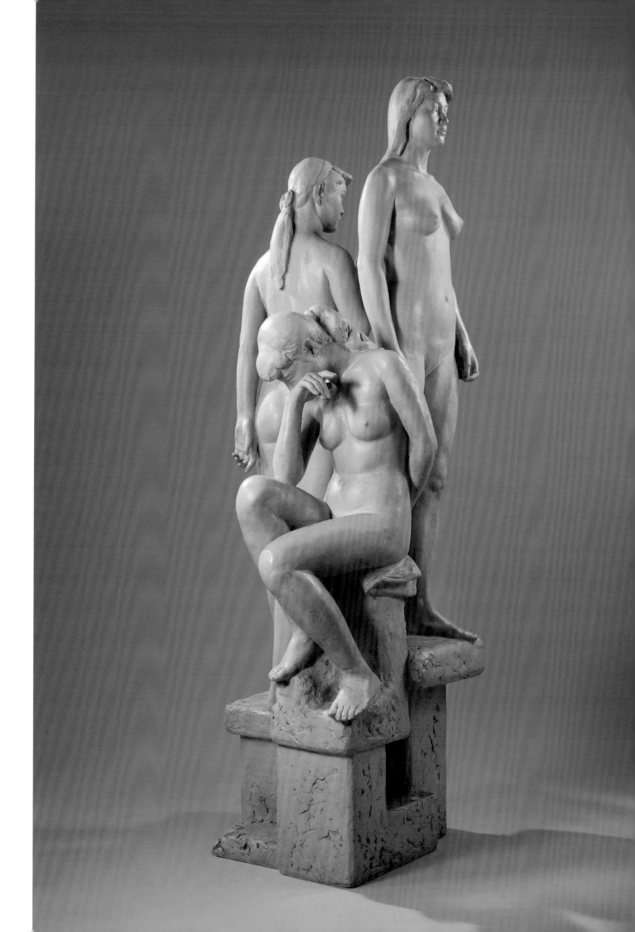

陳慶章

———

威
1959
銅
30×21×48cm

施至輝

———

天師鍾馗—驅魔
2010
牛樟木
20×15×41cm

李元亨

母愛
1984
青銅
50×68×105cm

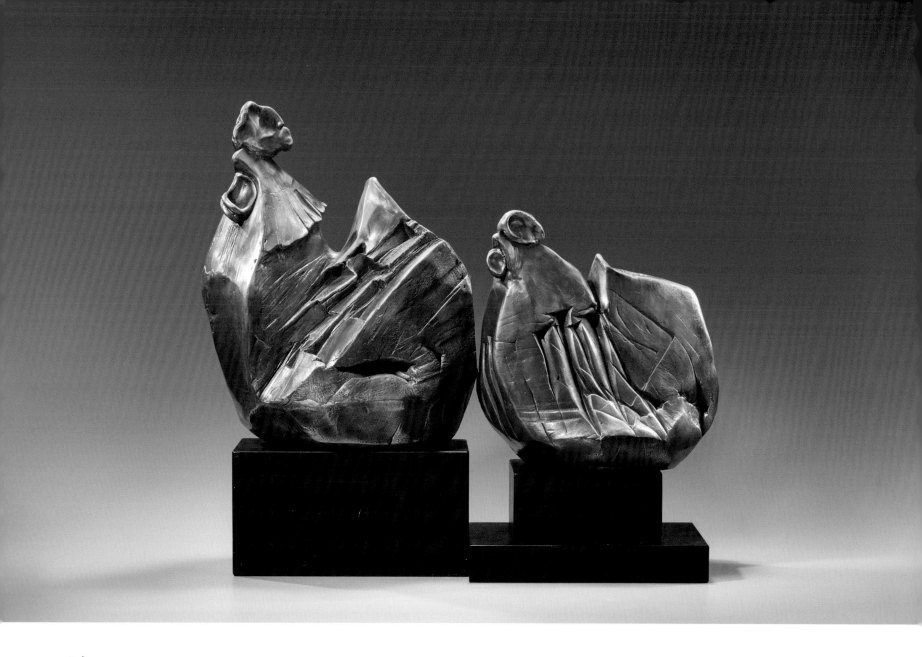

曾明男

———

成家（雞）立業
2016
銅
73×28×57cm

郭清治

———

開闔之間
2016
不銹鋼、烤漆
70×70×205cm

陳金典

裸女與小鳥
1997
玻璃纖維
46×27×75cm

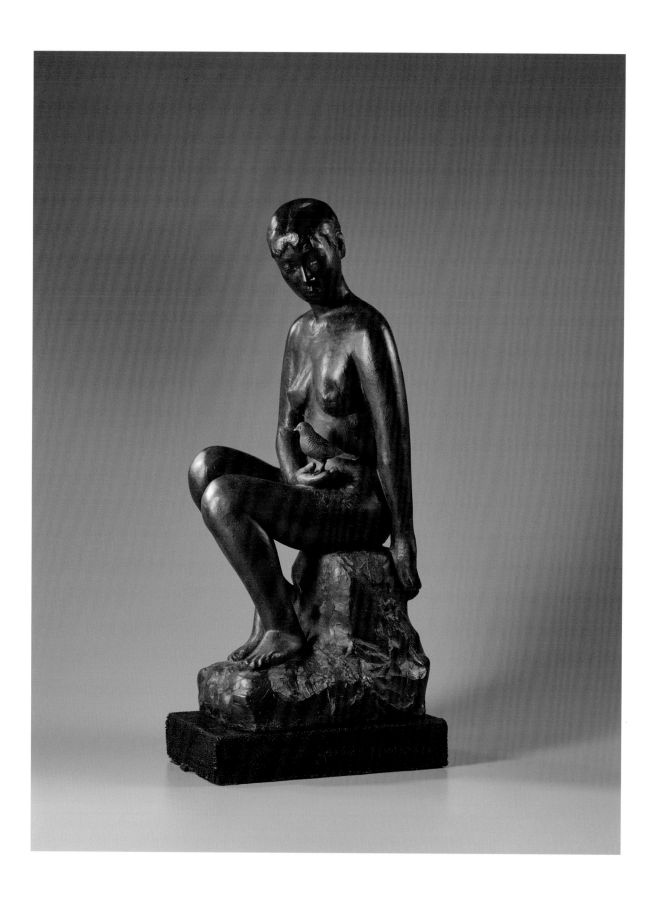

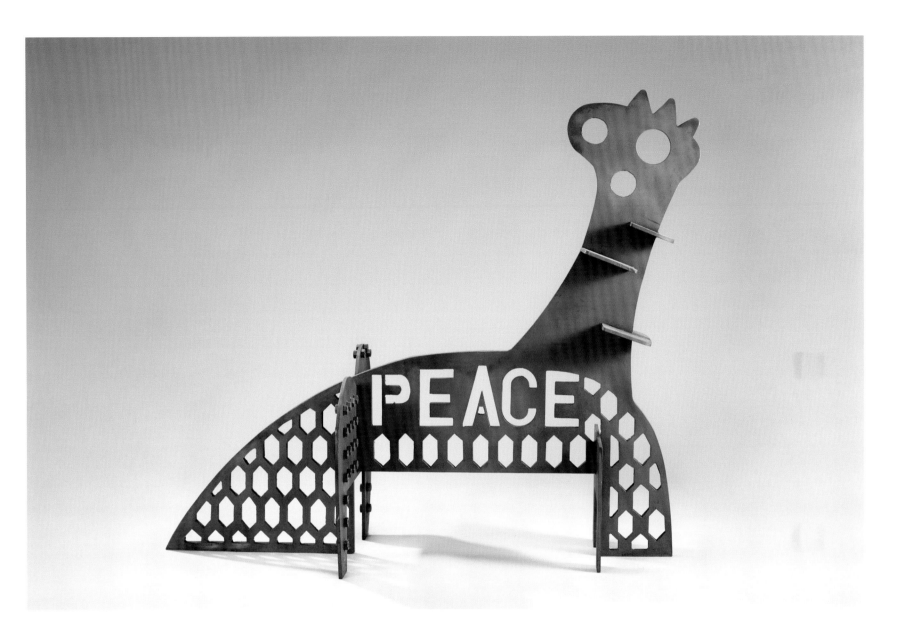

鐘俊雄

PEACE
2016
鐵
120×50×110cm

陳
春
明

魅影
2012
竹頭
15×15×90cm

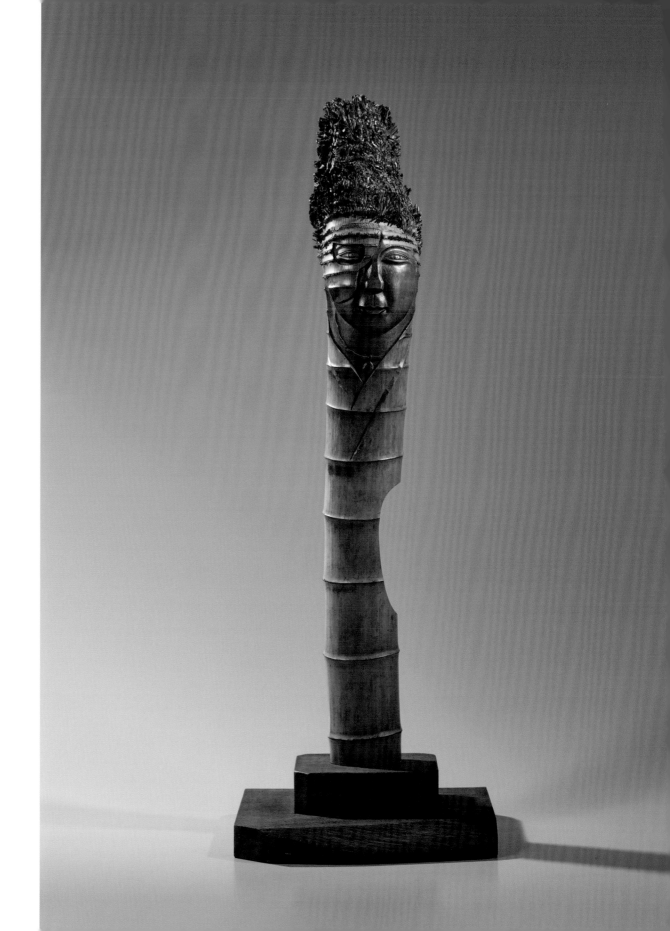

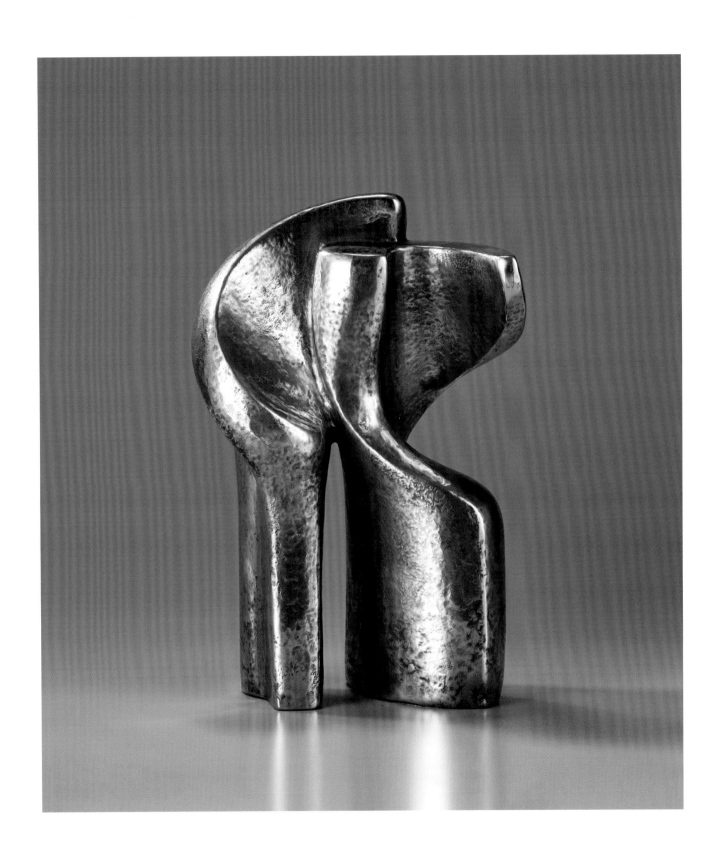

黃輝雄

———

依
2015
不鏽鋼
22×14×33cm

蔡榮祐

親情
1981
陶
左 14×10×25cm
右 22×18×79cm

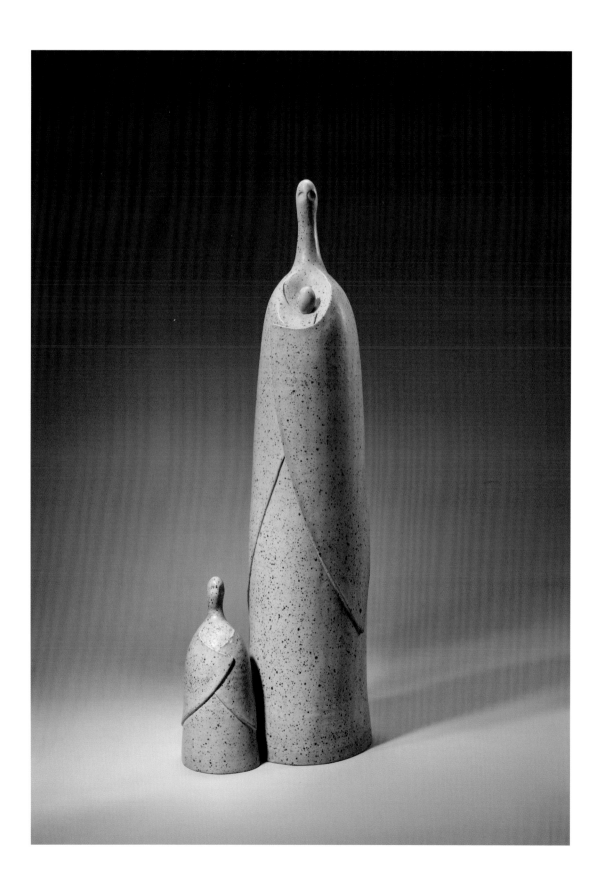

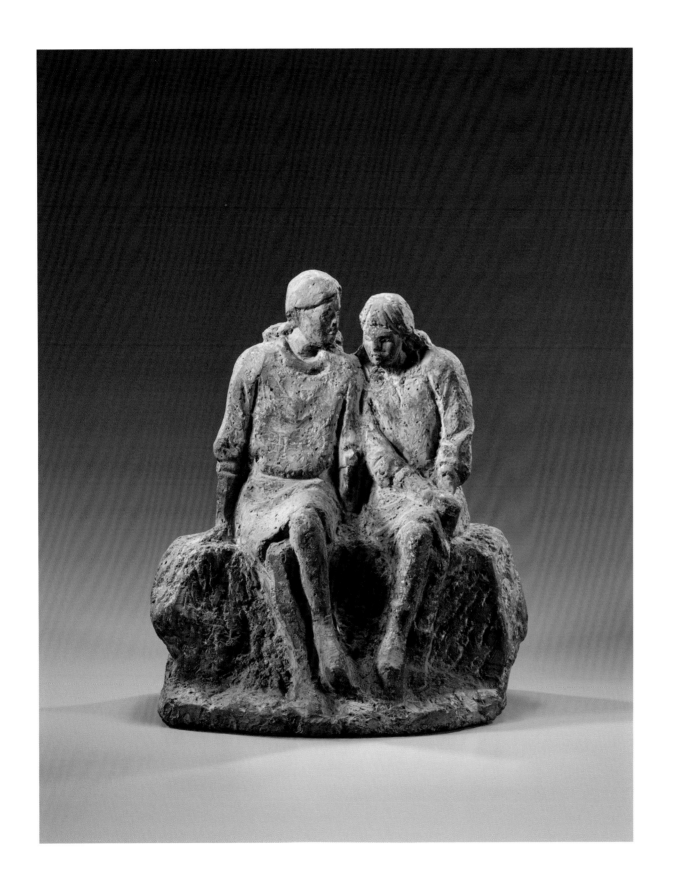

陳
松

———

細語
1987
混合石材（水泥）
40×30×45cm

施鎮洋

獻瑞
1994
臺灣牛樟木、
天然礦物彩、金箔
60×33×78cm

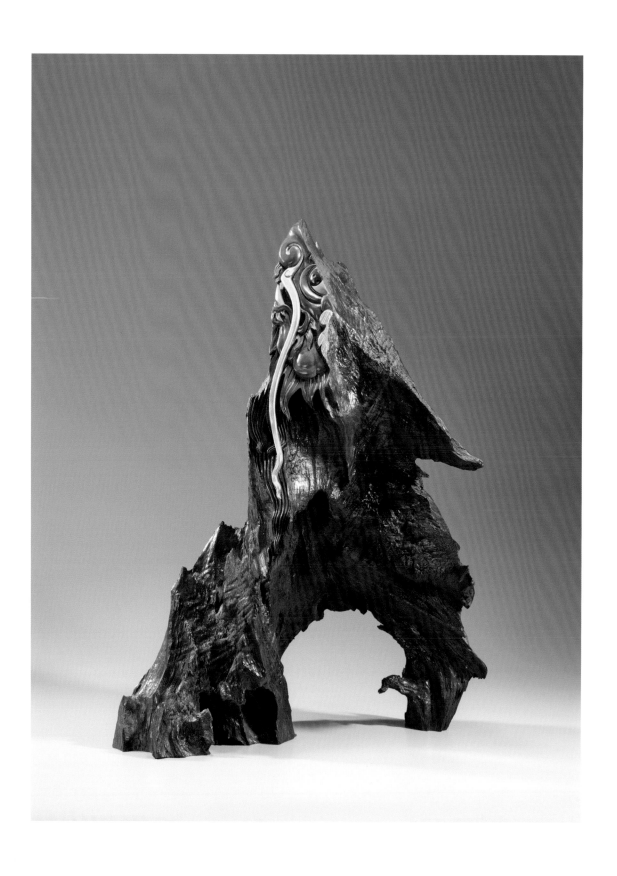

李明憲

———

史明
2018
玻璃纖維
58×30×65cm

黃步青

心、緣
2018
鐵材
196×38.5×220cm

王英信

———

回首
1995
玻璃纖維
45×67×67cm

李秉圭

———

鍾馗
2018
樟木
26×23×44cm

張文議

雙龍寶瓶
2013
肖楠木榴
29×16×43cm

謝
棟
樑

———

浮生系列 — 新歡舊愛
1994
不鏽鋼
40×19×56.8cm

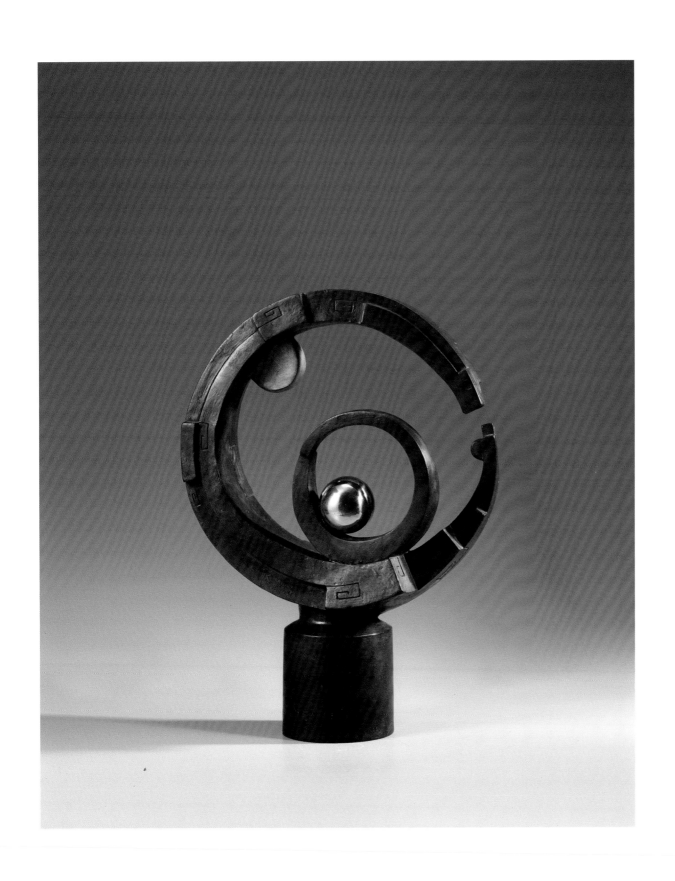

陳石年

———

日昇月鴻
1999
銅、不銹鋼
15×45×60cm

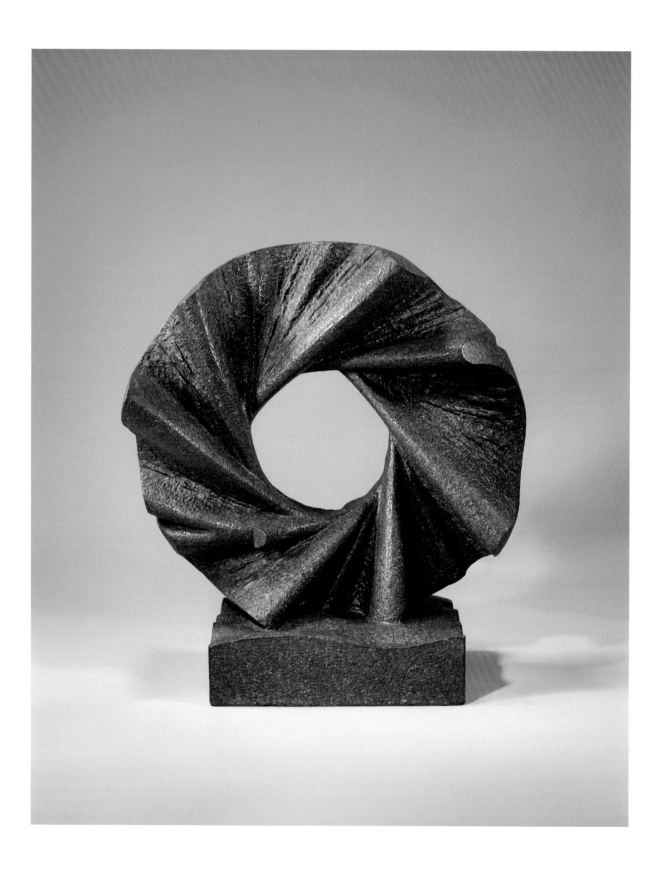

鄧廉懷

———

如日中天
2012
紅花崗石
69×39×76cm

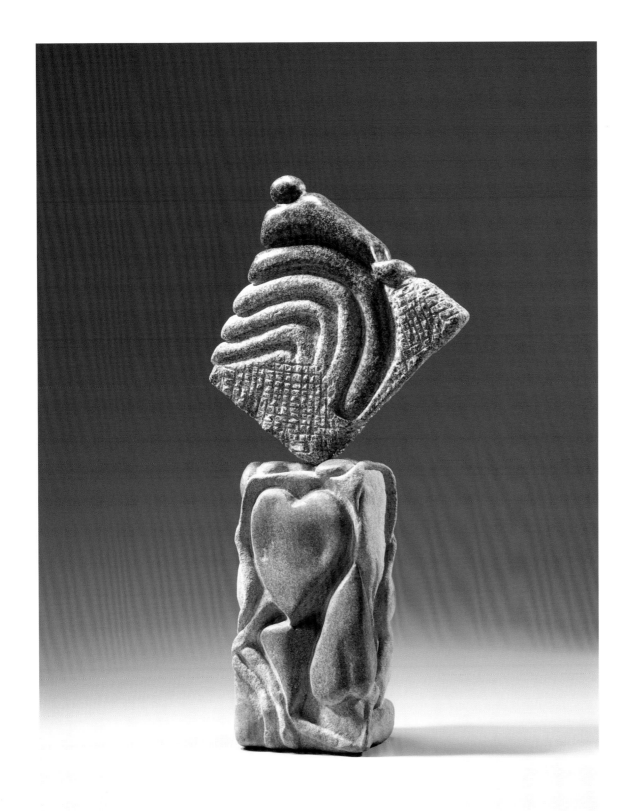

林秋吟

心茫茫
2002
青斗石
32×12×65cm

黃媽慶

———

聚首相伴
2015
樟木
45×36×22cm

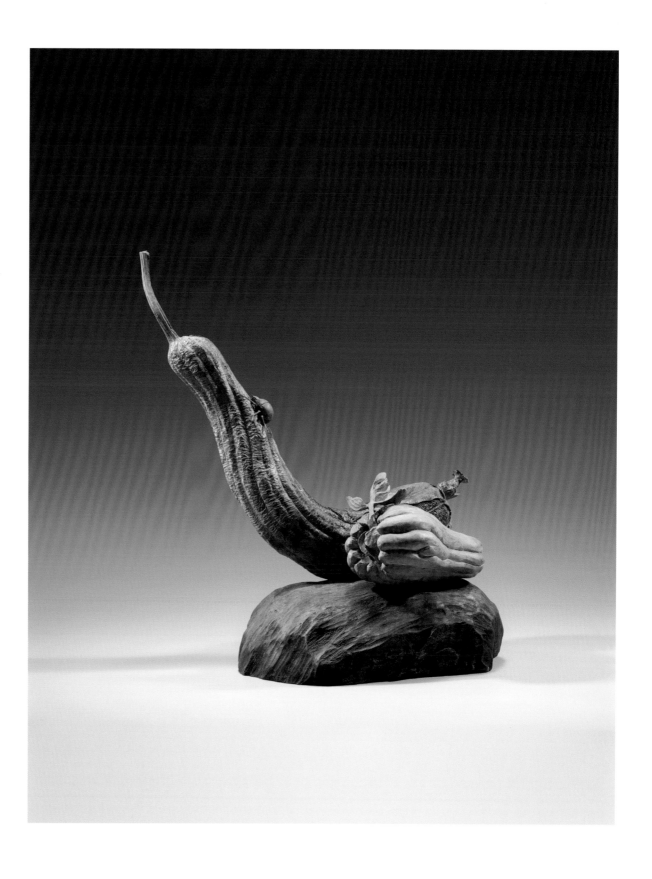

黃雲瞳

天長地久
2016
複合媒材
62×33×126cm

楊茂林

騎星天牛的思維飛俠小菩薩
2007
不鏽鋼、金箔
112×115×87cm

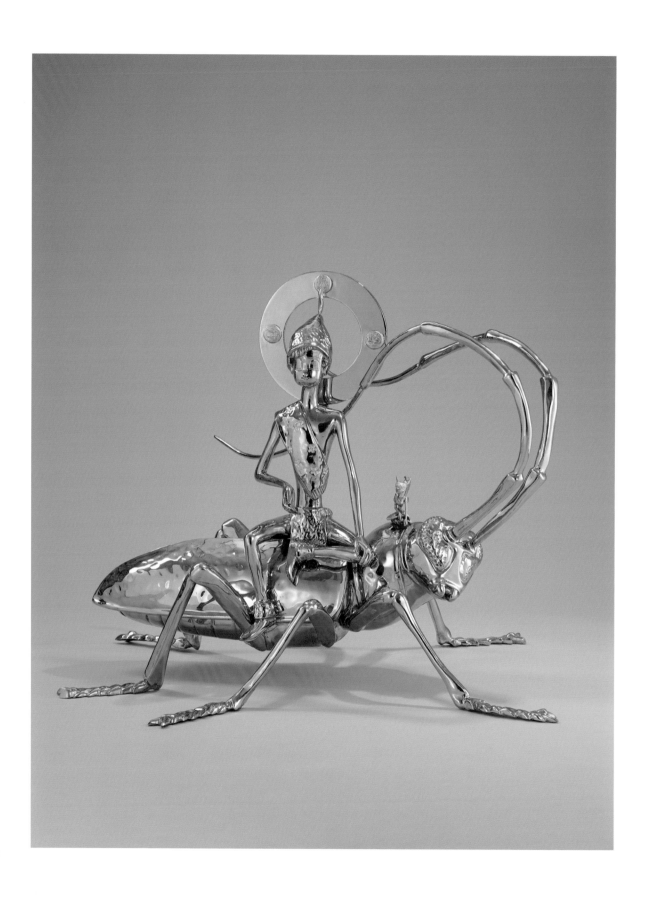

曲德華

2016 菱形組合
2016
不鏽鋼網、鋅漆
102×180×46cm

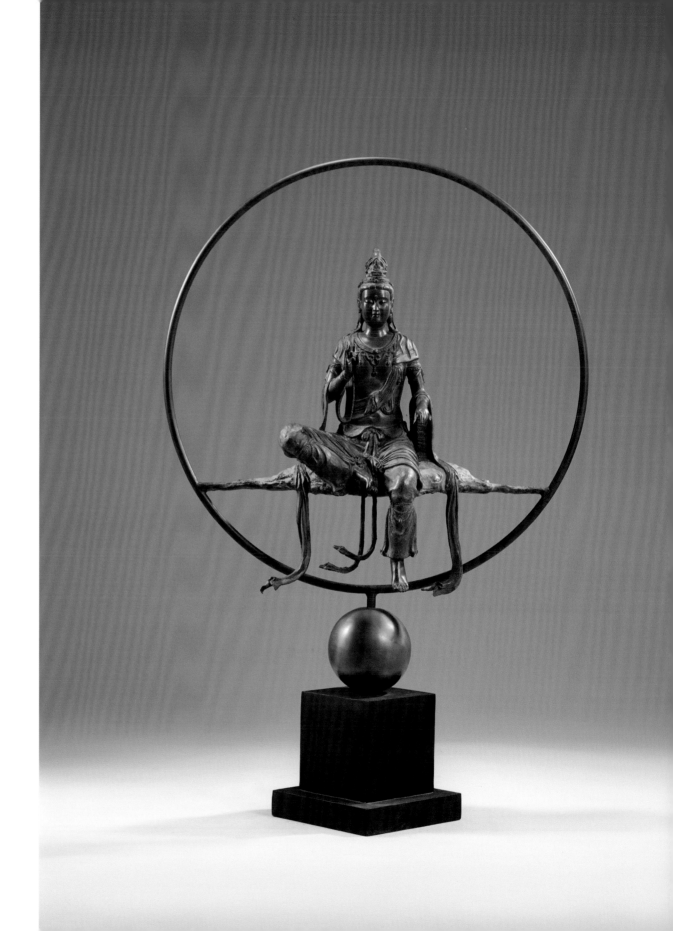

謝以裕

旋乾轉坤觀自在
2012
銅
71×25×108cm

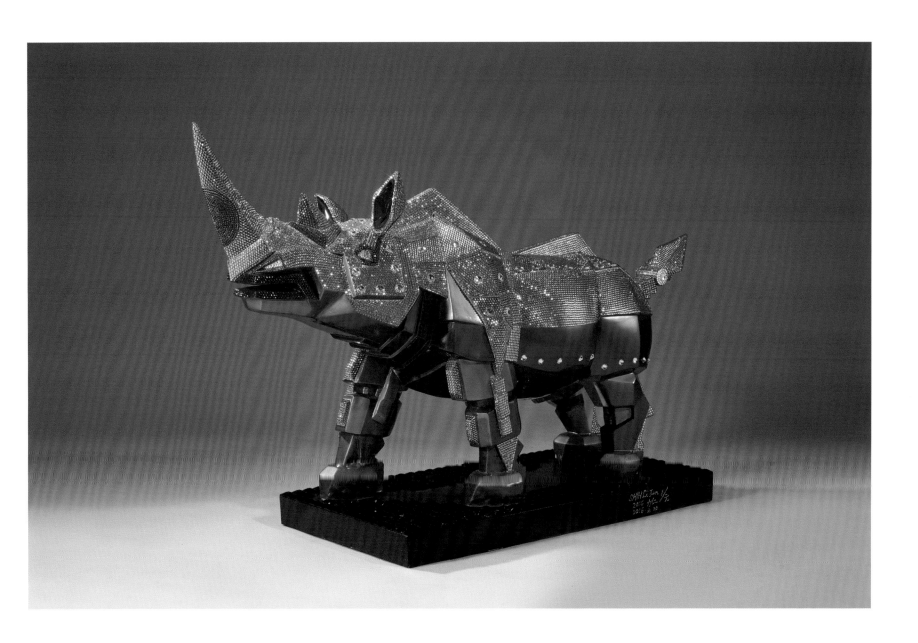

鑽石金鋼
2016
玻璃纖維、施華洛世奇水晶
126×41×74cm

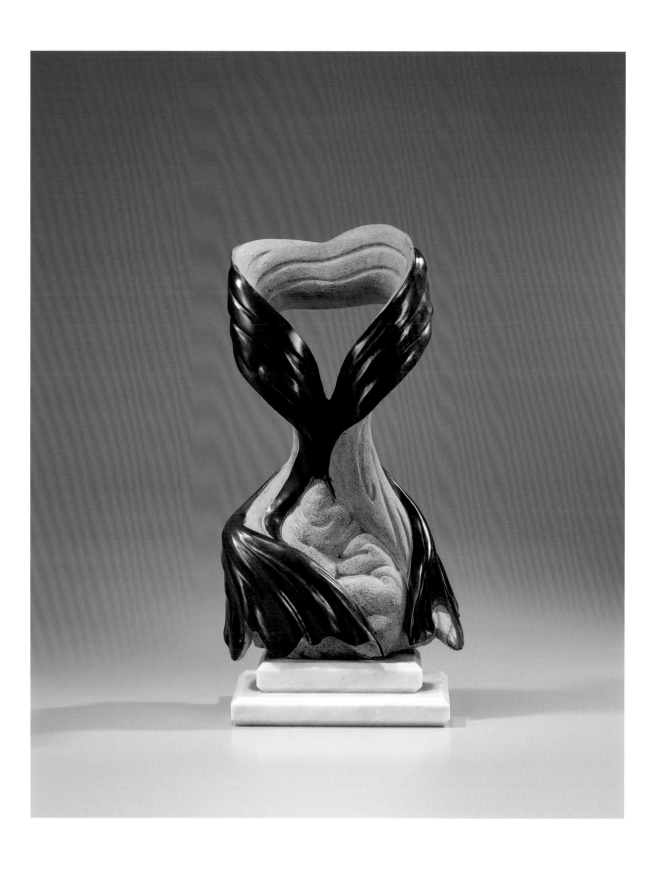

黃斌書

彩帶
2005
花崗岩
19×24×53cm

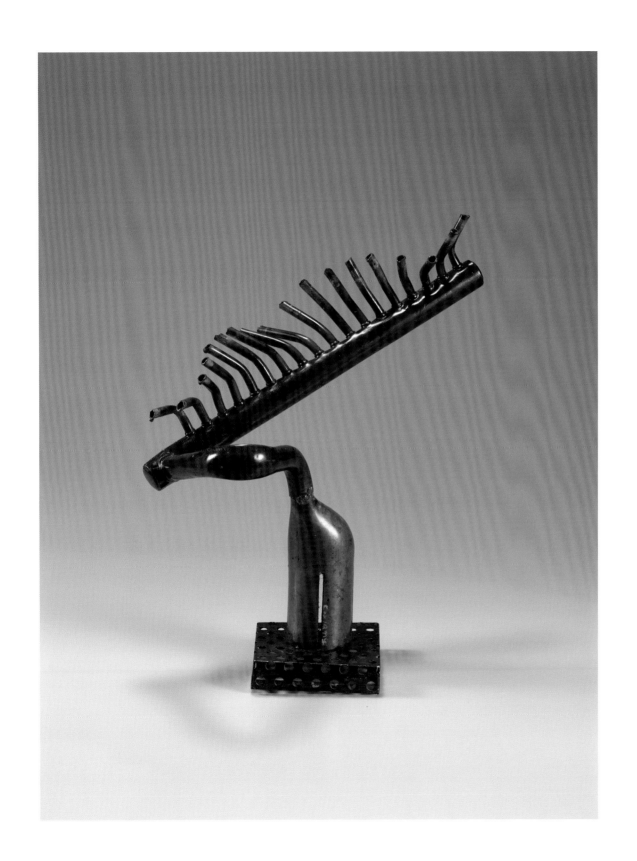

紀向

非人文美學─演奏
2003
金屬
40×28×45cm

黃映蒲

寒雨
2018
銅、烤漆
42×44×109cm

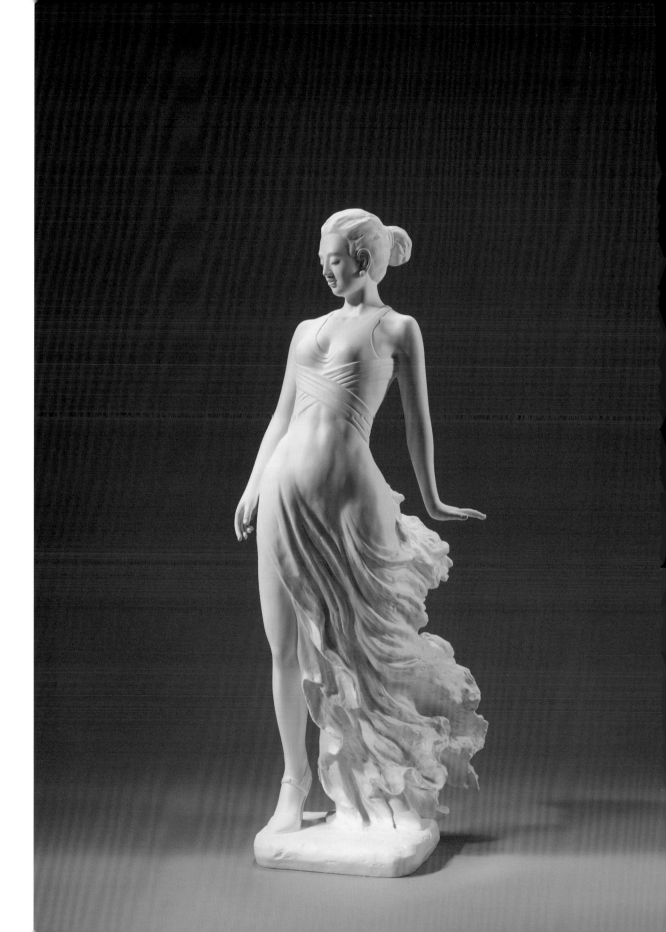

陳正勳

四方 In all directions
2008-2010
陶、木
59×34×105cm

王槐青

盆
2018
琉璃
22×24×30cm

李文武

佛國樂土
2014
沉香
57×66×115cm

陳
美
華

———

浮光系列三
2018
陶、不鏽鋼、鋁板
55×98×146cm

黃國書

———

纏
2014
樟木
40×30×84cm

蔡志賢

———

比較是
2018
鐵
41×22×61cm

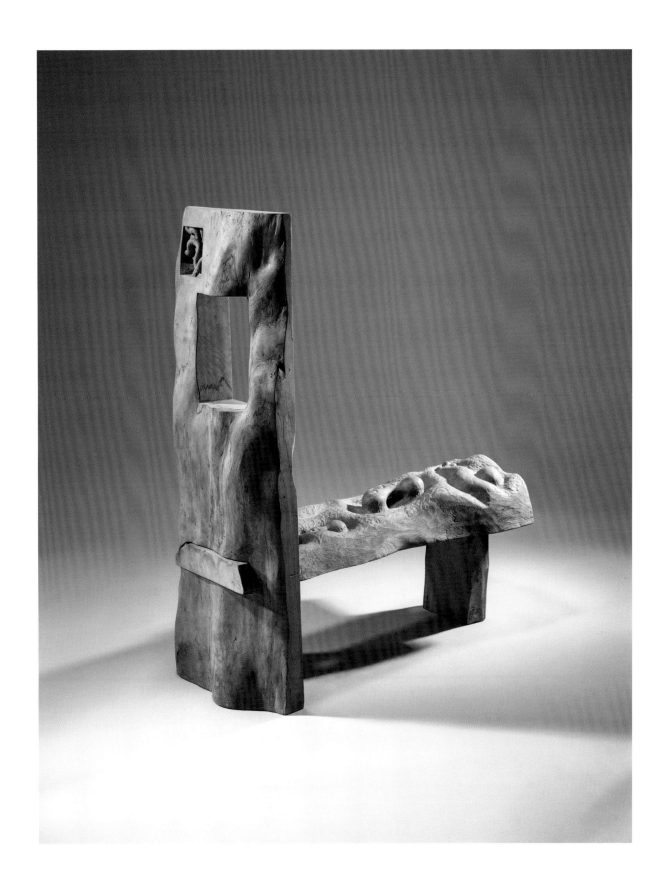

陳齊川

———

生命之流

2015

樟木

120×45×130cm

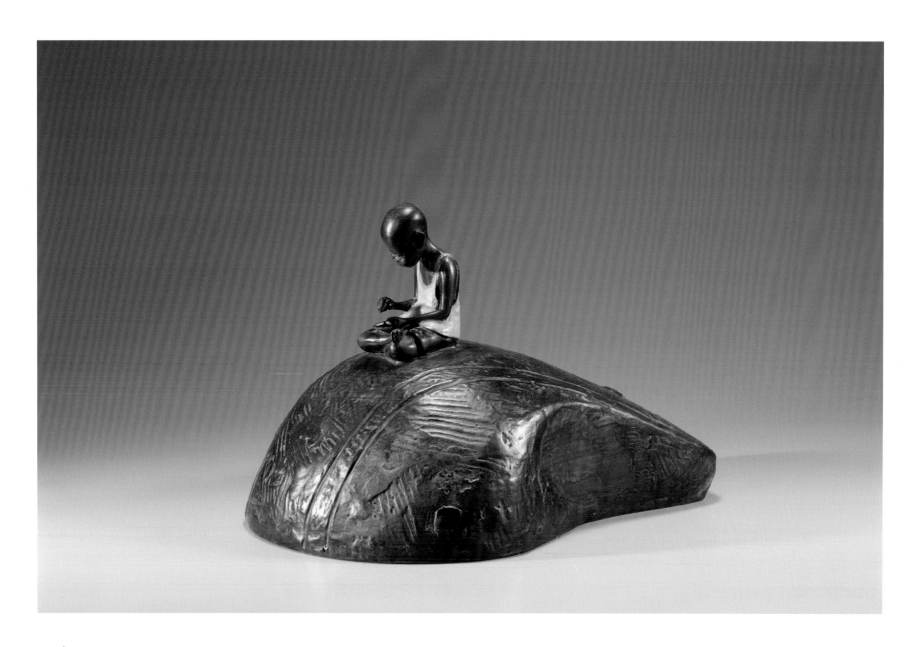

余
燈
銓

———

入定
2014
青銅
45×33×29cm

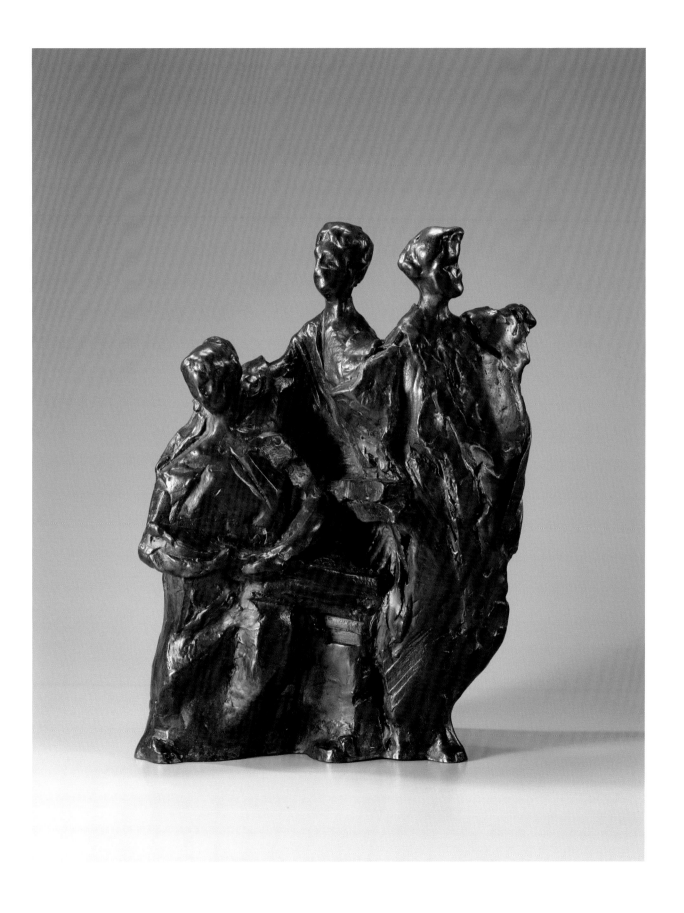

林慶祥

———

志工系列之四
2002
銅
50×33×61cm

林英玉

女高音
2011
玻璃纖維、低溫烤漆
136×50×147cm

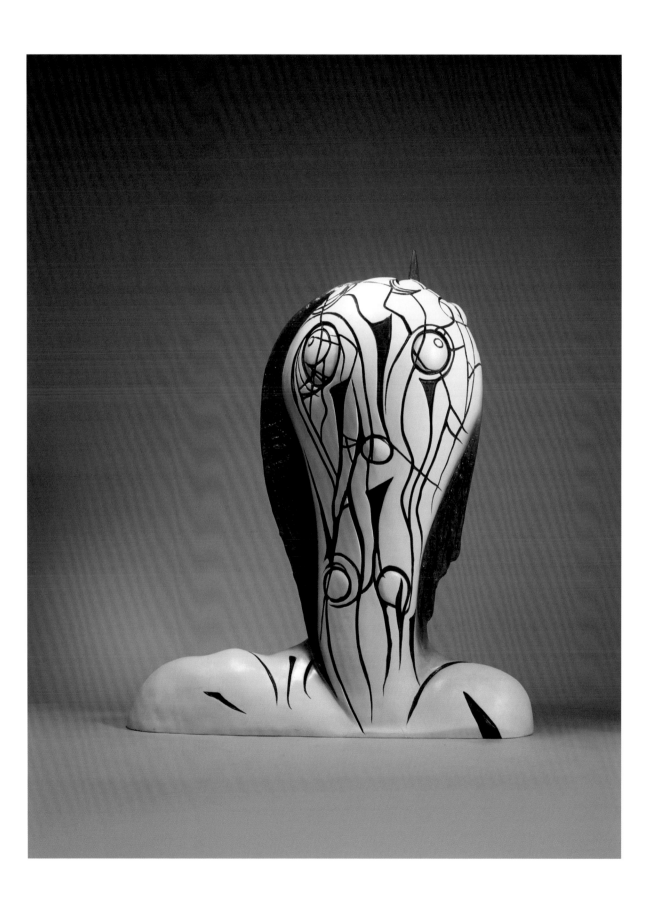

邱泰洋
———
棋盤人生之二
2014
黑花崗石、白大理石
38×38×48cm

張育瑋

———

晨
2019
巴西白大理石
20×39×34cm

陳定宏

明月
2006
青銅
58×32×52cm

陳尚平

最長的海岸線
2015
玻璃纖維、烤漆、矽膠彩繪
197×108×88cm

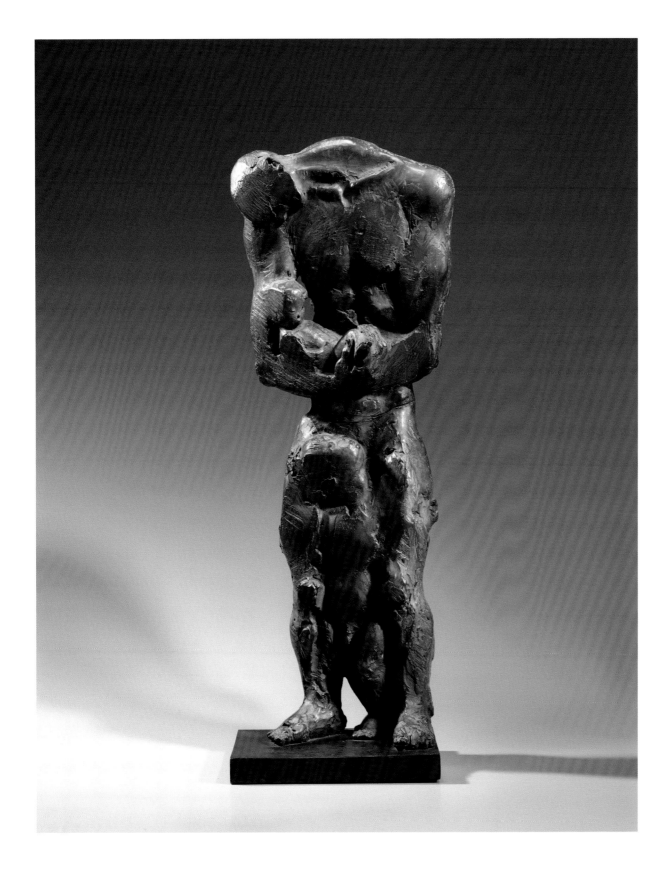

王忠龍

山
2016
銅
31×24×91cm

史嘉祥

365
2014
脫胎漆藝
127×52×48cm

范康龍

———

英雄獨立
（山水在心中）
1995
銅
45×45×143cm

陳
紹
寬

———

韋馱
2019
青銅
73×32×96cm

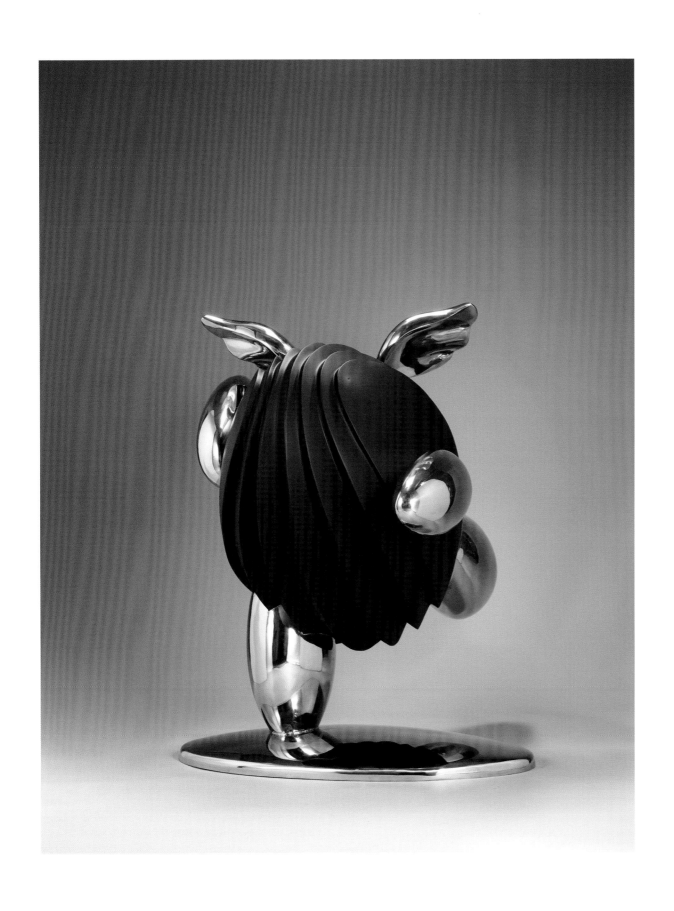

廖迎晰

米寶向前衝
2016
不鏽鋼、烤漆
88×104×108cm

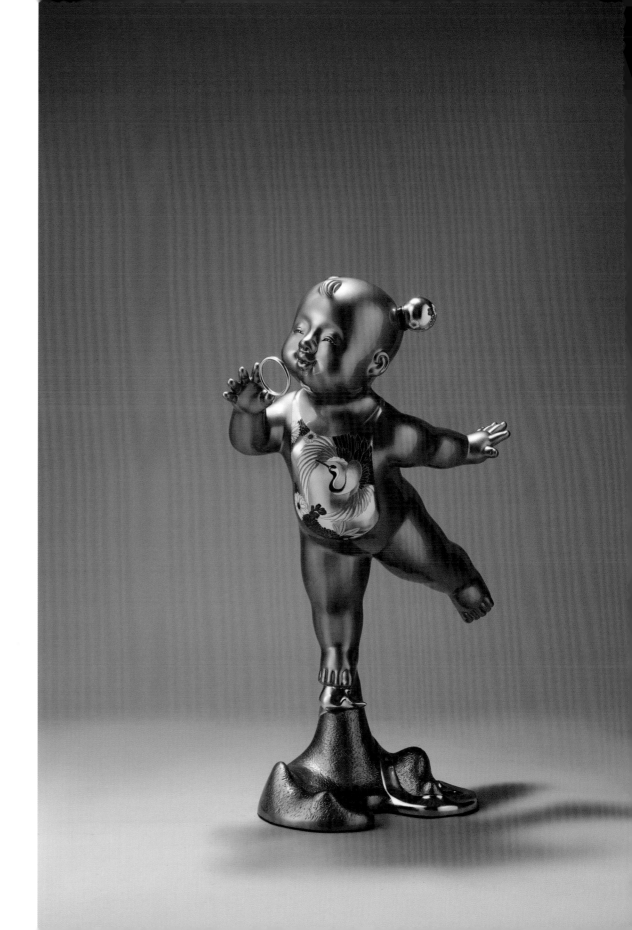

廖述乾

威風八面
2017
青銅、烤漆、金箔、
金泥、白金箔
56×41×88cm

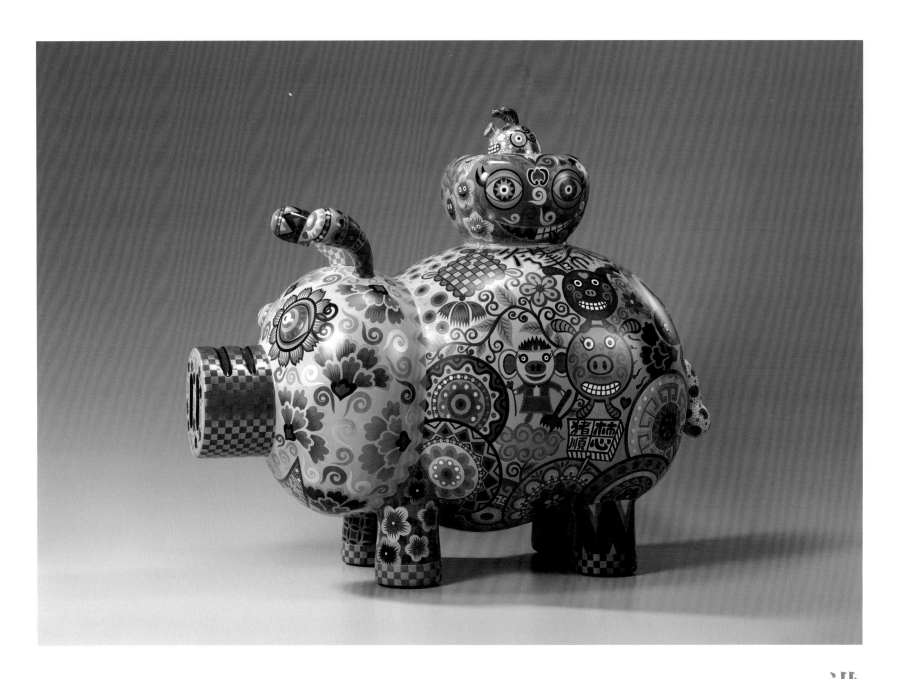

洪易

豬柿順心
2019
鋼板烤漆
90×47×75cm

子問

大覺
2015
白鋼
66×36×113cm

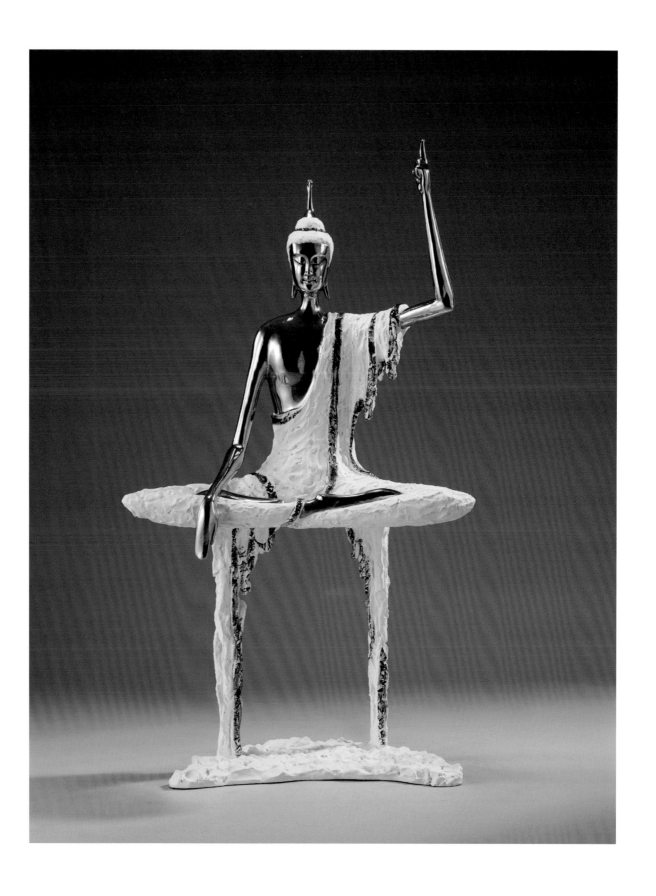

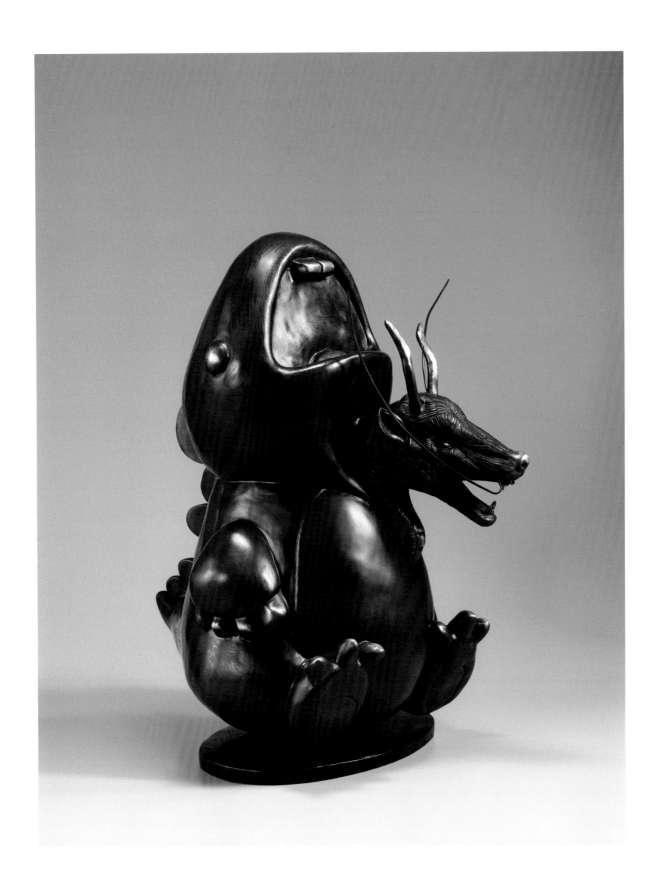

劉哲榮

Cosplay-Dragon
2012
銅
38×55×62cm

張哲文

———

海歸
2019
複合媒材
69×79×54cm

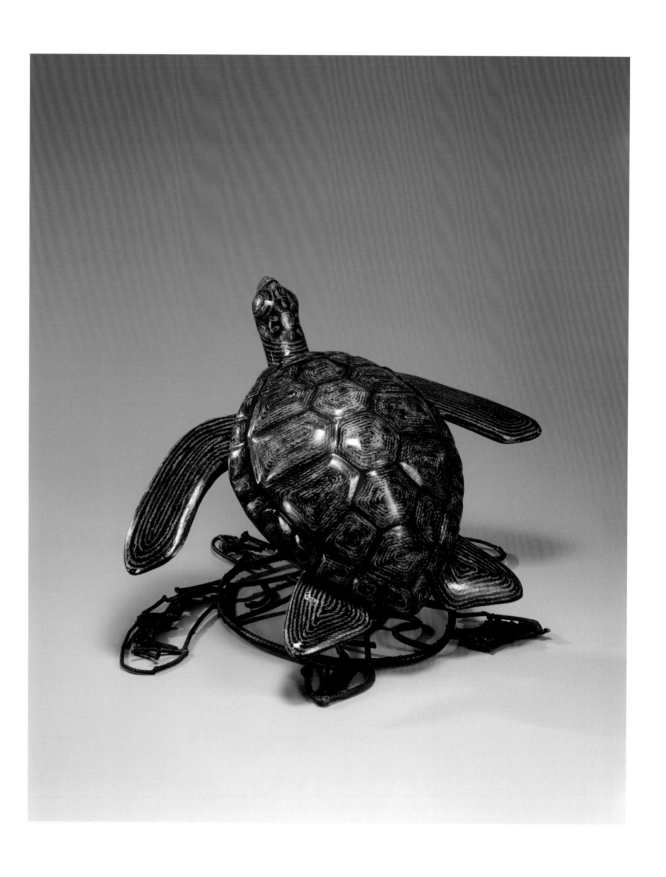

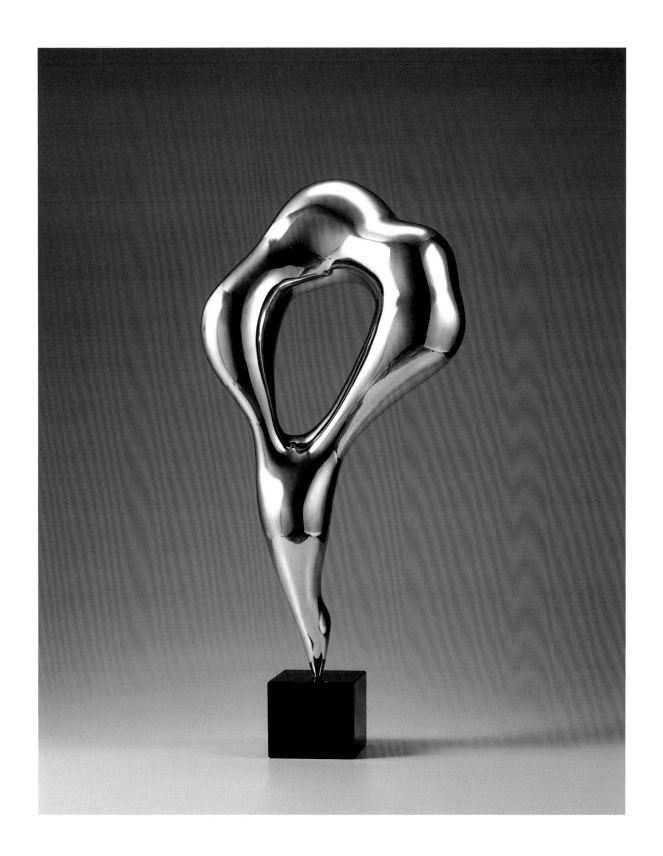

賴冠仲

輕輕踩著我的夢
2015
不銹鋼
32×15×60cm

附錄：大臺中近代雕塑藝術發展簡表

製表 / 蕭瓊瑞

1901 年（明治 34 年）
· 南投廳長小柳重道向日本招聘陶藝技師龜岡安太郎來臺，設立
　技術養成所於南投，授業陶藝。

1903 年（明治 36 年）
· 臺中地方仕紳決議籌建臺中公園及保存舊城北門樓（一名坎手
　門），擇定市區東北端之砲臺山為建地，其建築費用由當地官
　民募捐。（3 月）

1908 年（明治 41 年）
· 舉辦縱貫鐵路通車博覽會。（5 月）
· 在臺中公園舉行縱貫鐵路通車典禮，日本閑院宮載仁親王前來
　臺中參加典禮。（10 月）

1909 年（明治 42 年）
· 張錫卿出生於南投縣。（10 月）

1912 年（大正 1 年）
· 黃清埕出生於澎湖。
· 黃土水入府立國語學校師範科。

1913 年（大正 2 年）
· 臺中廳廳舍興建（即今臺中市政府）。（12 月）
· 臺中俱樂部成立。
· 林坤明出生於臺中。

1914 年（大正 3 年）
· 陳火慶出生於臺中。

1915 年（大正 4 年）
· 臺灣公立臺中中學校（省立臺中一中前身）創立。
　發起人：林獻堂、林烈堂、林熊徵、蔡蓮舫、辜顯榮等。（2 月）
· 黃土水臺北國語學校畢業，任延平公學校訓導；旋入東京美術
　學校雕刻科。

1916 年（大正 5 年）
· 陳庭詩出生於福州，戰後來臺中定居。

1917 年（大正 6 年）
· 陳夏雨出生於臺中龍井。（7 月）
· 臺中火車站新廈落成。（11 月）

1918 年（大正 7 年）
· 臺中公會堂竣工。

1919 年（大正 8 年）
· 唐士出生於福建（戰後來臺中定居）。

1920 年（大正 9 年）
· 黃土水〈蕃童〉（又名〈山童吹笛〉）入選第 2 屆帝展。

1921 年（大正 10 年）
· 日人山中公為發展臺灣漆器工藝，開設「山中工藝美術漆器製
　造所」，為「臺中市立工藝傳習所」前身。
· 黃土水〈甘露水〉入選第 3 屆帝展。

1923 年（大正 12 年）
· 張錫卿入臺中師範學校演習科。（4 月）
· 臺中師範學校設立。（5 月）

1924 年（大正 13 年）
· 陳英傑出生於臺中、賴高山出生於臺中。

1925 年（大正 14 年）
· 王水河出生於臺中市。（3 月）

1926 年（大正 15 年、昭和 1 年）
· 臺中名士林獻堂、楊肇嘉等募資四萬銀籌劃設立中央書局，為
 文化協會在中部之根據地。（6 月）
· 臺灣教育會主辦東西洋畫及雕刻展於臺中皇太子行啟紀念館。
 （7 月）
· 黃土水為萬華龍山寺完成木雕〈釋迦立像〉。

1927 年（昭和 2 年）
· 中央書局正式開幕，是臺中最具規模的書局，亦是促進臺灣文
 化運動的重要據點，書局 2 樓經常為畫家舉辦展覽。（1 月）
· 「臺灣美術展覽會」簡稱「臺展」開展。

1928 年（昭和 3 年）
· 東京美術協會舉辦「帝展並院展新興畫家入選作品展」於臺中
 行啟紀念館。（1 月）

1929 年（昭和 4 年）
· 《臺灣新民報》在臺中成立，林獻堂任董事長，是一個重視本
 土文化的報紙。
· 張錫卿臺中師範學校演習科畢業，派任臺中市村上國民學校教
 師及美術科主任，首次在臺中舉辦全校寫生會。

1930 年（昭和 5 年）
· 臺中市工藝傳習所招募講習生，漆工、轆轤各 5 名。（3 月）
· 臺中市市制 10 週年紀念展於臺中分學校，陳列圖畫、習字、工
 藝品，共五百餘件。（10 月）
· 受霧社事件影響，取消臺展第 4 回臺中展出。（10 月）
· 張錫卿參加夏季東京春陽會洋畫講習會。
· 陳夏雨入淡江中學，開始學習攝影。
· 黃土水完成〈水牛群像〉，12 月因病去世。

1931 年（昭和 6 年）
· 臺灣工藝品藝匠圖案講習會於臺中工藝傳習所舉行。（2 月）
· 臺中州主辦全島女子公學校學生成績品展，於南投女子公學校，
 包括圖畫、手工藝作品。（3 月）

1932 年（昭和 7 年）
· 「臺中市立工藝傳習所」更名為「私立山中工藝專修學校」。

1933 年（昭和 8 年）
· 林壽宇出生於臺中。
· 陳夏雨赴日學習攝影，後因病返臺。
· 黃清埕赴東京入中學。

1934 年（昭和 9 年）

· 臺中師範學校升格為「臺中師範專科學校」。（4 月）
· 全臺文藝大會在臺中小西湖咖啡廳召開，成立「臺灣文藝聯盟」，創刊《臺灣文藝》雜誌。（5 月）

1935 年（昭和 10 年）

· 臺中州籌建工藝館，做為臺灣博覽會分館。（2 月）
· 張錫卿以水彩畫參加臺中州美展榮獲特選賞。
· 陳夏雨赴日先後師事水谷鐵也、藤井浩祐。

1936 年（昭和 11 年）

· 王水河獲日本第 6 回森永藝術作品募集二等賞。
· 陳夏雨進藤井浩祐工作室學習。
· 黃清埕入東京美術學校雕塑科。

1937 年（昭和 12 年）

· 黃土水作〈水牛群像〉裝置於臺北公會堂。
· 臺灣博覽會開展，臺中州工藝館作為分館，專展臺灣工藝。

1938 年（昭和 13 年）

· 第 1 屆府展（臺灣總督府美術展覽會）。
· 陳夏雨〈裸婦〉入選第 2 屆新文展（原帝展）。

1939 年（昭和 14 年）

· 第 4 回臺中美術展於教育會館，包括日本畫、西洋畫、工藝品及雕塑等部，審查員：鹽月桃甫、木下靜涯。（9 月）
· 臺中市私立工藝專修學校學生成績品展。（12 月）
· 林葆家（1915-1991）返臺，在故鄉神岡創設製陶工廠，此後浸淫於陶瓷及陶藝 50 年。
· 陳夏雨〈髮〉入選第 3 屆新文展，另完成〈辜顯榮立像〉。

1940 年（昭和 15 年）

· 陳夏雨、黃清埕參展日本雕刻家協會第 4 回展。（3 月）
· 臺中市私立工藝專修學校學生成績品展。（12 月）
· 陳夏雨〈浴後〉參展奉祝紀元 2600 年展，並移至臺北參加新制作派會員展。

1941 年（昭和 16 年）

· 第 7 屆臺陽展新設雕刻部，陳夏雨與蒲添生入臺陽美協雕塑部。（4 月）
· 陳夏雨獲帝展「無鑑察」資格，同年〈裸婦立像〉出品帝展（第 4 屆新文展）；〈坐像〉入選日本雕塑家協會展，獲協會員被推薦為會友。（5 月）
· 第 7 屆臺陽美展新設雕塑部，陳夏雨受邀加入新會員。
· 賴高山工藝學校畢業，保送東京藝術大學，師事和田三造、河面冬山等。

1942 年（昭和 17 年）

· 黃清埕入選日本雕刻家協會第 6 回展，並獲獎勵賞。

1943 年（昭和 18 年）

· 黃清埕夫婦返臺途中，搭乘高千穗丸遇難逝世，臺中師範出身作家呂赫若為文紀念。（3 月）
· 臺灣生活文化振興會成立。（5 月）
· 陳夏雨文展作品〈髮〉捐贈臺中博物館。（5 月）

1945 年（昭和 20 年）

· 臺灣光復。

1946 年

· 林之助、陳夏雨、陳英傑、廖繼春、洪炎秋等應聘省立臺中師範學校任教。（4月）

· 王白淵執筆《新生報》出版之《臺灣年鑑》有關文化一章，內容包括臺灣文學、美術、音樂、戲劇。（6月）

· 臺中農業專科學校改為「省立農學院」。（8月）

· 臺灣文化協進會舉辦美術座談會，林玉山、林之助、李梅樹、陳夏雨、廖繼春、顏水龍等16位美術家參加。（9月）

· 臺中文化人士籌設聯合出版社。（11月）

· 臺北州教育會館所藏黃土水大理石雕〈甘露水〉於會館改建成美國新聞處時，被當時經營金生運輸公司的臺中市議員徐灶生發現運來臺中，陳列於徐氏女婿張鴻標醫師之外科醫院（臺中市中山路），一度公開供美術界人士觀賞研究。

· 「臺灣文化協進會」於臺北中山堂宣佈成立。

· 臺灣省全省美術展覽會成立，設雕塑部。

· 張錫卿雕塑作品獲第1屆省展特選主席獎（學產會賞）。

1947 年

· 不滿緝私血案的民眾聚集省行政長官公署前及臺北專賣局門口示威，公署衛兵向民眾開槍，全市騷然，引發二二八事件，波及全島。（2月）

· 第2屆全省美展入選，張錫卿獲雕塑部特選主席賞。

· 廖德政辭去臺北師範學校教職，回臺中豐原家鄉休息，一度在陳夏雨家捏塑人像。（7月）

· 第11屆臺陽美展陳夏雨因故退會，同年張錫卿、陳慧坤入會。

1949 年

· 臺灣省立師範學院勞作圖畫科改制藝術學系。

1950 年

· 故宮博物院文物運至霧峰北溝聯合機構處理。（1月）

· 中國文藝協會成立於臺北，8月又在臺中成立中部分會，全省刊物被禁止發行日文版。（5月）

· 省政府指令各文化教育機關調查全省歷史、文化、古蹟、古物。（11月）

· 第5屆全省美展雕塑部張錫卿獲文協獎。

1952 年

· 臺中市文獻委員會成立。（1月）

· 顏水龍《臺灣工藝》出版。（9月）

1953 年

· 《新生力報》在臺中市創刊。（9月）

· 顏水龍受農復會農業經濟組委託擬訂發展計畫，赴日考察，並採購木工、竹工機械及一批參考資料。返臺後，在南投縣草屯鎮創立「南投縣工藝研究班」，擔任班主任訓練技術人才。（9月）

· 豐原鎮公所於火車站廣場塑造總統銅像。（11月）

1954 年

· 中部美術協會成立於臺中市一中大禮堂，創始會員：張錫卿、林之助、楊啟東、邱淼鏘、陳夏雨、呂佛庭、彭醇士、唐鴻、王爾昌、徐人眾、潘榮賜、韓玉符、葉火城、文霽、顏水龍等人。會址臺中市柳川西路11號，理事長為林之助。（3月）

1955 年

- 亞洲基督教高等教育董事會與私立東海大學董事會聯合在臺中市西郊大度山創設「私立東海大學」，臺中市政府捐贈校地345英畝。（3月）
- 王白淵發表〈臺灣美術運動史〉於《臺北文物》3卷4期。
- 李仲生自臺北南下彰化員林，展開第二波私人教學，影響中部現代藝術的開展。

1956 年

- 張錫卿參加國立教育資料館教育展，自製教具榮獲優良獎。
- 顏水龍舉家遷居臺中。

1957 年

- 第20屆臺陽展陳英傑獲臺陽獎。
- 王水河應臺中市政府之邀，在臺中公園大門口製作抽象造型雕塑，因省主席無法接受，臺中市當局予以敲毀，引起各界抨擊。

1958 年

- 顏水龍於「南投縣工藝研習班」任職。
- 臺中市政府為發展手工藝並利用家庭剩餘勞動力投入家庭副業，舉辦數屆手工藝講習班，學員作品展於中山路「新光行」展覽室。（1月）
- 「南投縣工藝研習班」因經費短缺無法運作，顏水龍離職。（6月）
- 南投工藝研究班改制為「南投縣工藝研習所」。（7月）
- 陳夏雨完成臺中市三民路天主堂〈聖像〉。

1960 年

- 省立臺中師範學校改為「臺灣省立臺中師範專科學校」。（8月）
- 行政院決議將故宮、中央兩博物館文物從臺中霧峰遷至臺北。
- 張錫卿參加全省教員美展，獲雕塑第1名。

1961 年

- 顏水龍完成第1件馬賽克壁畫，此壁畫高10.5公尺，寬28.5公尺，約91坪面積，建造在臺中市力行路臺灣省立體育場看臺正門上方。（7月）
- 王水河雕塑作品〈鄭成功〉像，立於臺中大甲鐵砧山上。
- 陳夏雨完成臺中清水高中〈農山言志聖跡〉的雕塑。

1962 年

- 臺中教師會館落成。（7月）
- 國立藝專（今臺灣藝術學院）美術科成立，設雕塑組。
- 楊英風完成〈飛龍〉於臺中東勢大橋頭、完成〈梅花鹿〉於臺中教師會館。

1963 年

- 顏水龍完成臺中林商號合板股份有限公司馬賽克壁畫。（2月）

1964 年

- 《臺灣日報》創刊於臺中。（5月）
- 「南美展」在臺中市光復國校展出，為臺南美術研究會成立以來首次在臺中展出。（8月）
- 臺中市寶覺寺塑建8丈2尺高之彌勒佛像。（10月）

1965年

· 故宮博物院文物由臺中霧峰遷至臺北外雙溪。

1966年

· 顏水龍完成臺中太陽堂餅店馬賽克壁畫及豐原高爾夫球場馬賽克壁畫。
· 張錫卿全省教員美展榮獲雕塑第 1 名。

1967年

· 國立藝專美術科雕塑組獨立為雕塑科
· 蒲添生塑造蔣介石銅像立於臺中火車站前。
· 鐘俊雄製作輔仁大學理學院神父餐廳大壁畫。

1969年

· 新省立臺中圖書館大廈破土興建。（3 月）

1970年

· 教育部公布社教館規程，規定縣市鎮均需設社教館。（8 月）
· 臺中美國新聞處設立，地址在臺中市雙十路 1 段 121 號（1978 年 7 月關閉）並設美術展覽室。（9 月）
· 《這一代雜誌》在臺中復刊。
· 謝棟樑獲臺陽美展國華廣告獎，並改革材料使雕塑界大量使用玻璃纖維（F.R.P.）。

1971年

· 顏水龍完成烏日鄉大鐘印染廠馬賽克壁畫。（7 月）
· 第 1 屆全國雕塑展。

1972年

· 藝術家俱樂部正式成立，會址為臺中市向上南路 1 段 33 號 5 樓。（1 月）
· 王英信成立雕塑工作室於臺中。
· 謝棟樑獲海軍文藝金錨獎雕塑類第 1 名。

1973年

· 中國空間藝術學會中部聯誼會成立，會址為臺中市西區忠誠路 24 號 6 樓，會長輪流擔任，會員為朱魯青、張中傳、賴明昌、張泉彬。（10 月）
· 東南美術會成立於臺中市，創始會員為賴高山、李克全、楊啟東、何瑞雄、張錫卿、馬朝成、楊啟山、張煥彩，會址為臺中市東區建智街 12 號，會長為賴高山。（12 月）
· 蒲添生完成議長黃朝琴銅像於臺中中興新村省議會。
· 賴高山在臺中第 1 期重劃區建智街設置漆藝工作室。
· 謝棟樑設置雕塑工作室於臺中市區。
· 《雄獅美術》舉辦「雕塑問題面面觀」座談會。
· 臺灣省手工業研究所（今國立臺灣工藝研究發展中心）成立。

1974年

· 李仲生現代繪畫文教基金會成立，董事長吳昊，總幹事詹學富。（12 月）

1975年

· 臺灣省手工業研究所第 1 屆大專學生手工業技藝研習會結業。（2 月）
· 臺中市最大彌勒佛像，由王水河設計、學徒李治輔製作，豎立在北屯寶覺寺。
· 第 30 屆全省美展，雕塑部林煥廷入選。

1976 年

- 臺中扶輪社附設臺灣民俗文物館成立，假臺中市北區健行路 140 號寶覺寺彌勒佛軀內為館址，以 1 樓至 7 樓為陳列室，陳列物品 1076 件。（1 月）
- 中國美術協會中部分會成立於省立臺中圖書館。（3 月）
- 蔡榮祐從家鄉霧峰北上隨邱煥堂學習陶藝創作。（9 月）
- 文英館成立，地址臺中市北區雙十路 1 段 10 之 5 號，內設表演廳及展覽場地。（10 月）
- 藝術家俱樂部冬季展於省立臺中圖書館展覽室。（12 月）
- 《雄獅美術》推出「文化與環境造型」專輯。

1977 年

- 蔡榮祐（1944-）於霧峰成立「廣達藝苑」工作室。（10 月）
- 中外畫廊成立，地址臺中市中華路 1 段 62 號，創辦人黃朝湖、陳中和，負責人陳中和。至 1978 年 3 月停止活動。（12 月）
- 教育部通過文化建設規模大綱。（12 月）
- 謝棟樑雕塑工作室從臺中市遷往大里鄉，並獲臺北市政府甄選塑造〈先總統蔣公騎馬銅像〉於青年公園。

1978 年

- 藝術家俱樂部春季展於省立臺中圖書館展覽室。（3 月）
- 牛馬頭畫會成立，屬於綜合性美術團體，創始會員：曹緯初、陳文資、蔡金雄、廖大昇、陳松、紀宗仁、王敏元。會址設在臺中縣清水鎮鎮南街 63 號，會長曹緯初。5 月，舉辦第 1 屆聯展於清水、沙鹿、大甲。（3 月）
- 臺中市文化基金會成立；地址在臺中市雙十路 1 段 10 之 5 號。（11 月）
- 雕塑家中心舉辦臺灣雕塑展覽座談會。

1979 年

- 臺灣省手工業研究所舉辦大專學生手工業技藝研習會。（2 月）
- 牛馬頭畫會第 2 屆畫展於清水、沙鹿、大甲巡迴。（3 月）
- 《雄獅美術》製作「黃土水專輯」。（4 月）
- 省政府提撥 13 億元補助各縣市籌建文化中心。（9 月）
- 葫蘆墩美術研究會第 1 次展，於臺北省立博物館及臺中市立文化中心文英館，每兩年舉行一次會員美展。（9 月）
- 《陳夏雨專輯》出版。（9 月）
- 臺中市建府九十週年，陳夏雨受邀展出生平第 1 次個展：雕塑小品展。
- 國立臺中商專商業設計科成立。
- 陳春明首次竹雕藝術個展，於臺中市慶祝建府九十週年展出於文英館。
- 蔡榮祐首次陶藝展於臺北春之藝廊與臺中市立文化中心，共被收藏 500 多件作品。
- 賴宗仁創立國內第 1 家雕塑藝廊。
- 陳夏雨首次作品回顧展於臺北春之藝廊。
- 臺北市青年公園大浮雕計畫因故流產。

1980 年

- 省府核定在臺中市第六號公園預定地興建美術館，土地由臺中市政府無償提供使用。（4 月）
- 第一畫廊設立，地址在臺中市三民路 3 段 118-6 號，創辦人黃朝湖、鄧佩英。（4 月）
- 陽明苑畫廊設立，地址在臺中市三民路 3 段 54 巷 1-1 號，負責人李明洋。（9 月）
- 王明榮任教於省立大甲高中美工科，並為該校設立陶藝工廠、開設陶藝組（至 1986 年）。
- 臺中縣立文化中心成立，地址在豐原市圓環東路 782 號。
- 「臺灣省手工業研究所」在副總統謝東閔指示下，每年辦理「石雕藝術甄選展」，提升臺灣石雕藝術創作風氣，影響深遠。

1981 年

· 臺中縣美術協會成立，會址在臺中縣豐原市博愛街 98 巷 68 號。
（5 月）
· 臺灣省手工業研究所舉辦民俗文物暨手工藝品特展。（10 月）
· 行政院文化建設委員會正式成立，陳奇祿出任主任委員。
（11 月）
· 陳庭詩遷居臺中太平，逐漸投入鐵焊創作。
· 蔡榮祐應省教育廳之邀開設工藝教師陶藝研習班，持續至
1982 年。
· 謝棟樑雕塑工作室從大里鄉遷往太平，並完成〈蔣公銅像〉於
彰化縣清水岩童軍營地。

1982 年

· 黃潤色、鐘俊雄、梁奕焚、程延平、陳幸婉、陳庭詩、詹學富
等 7 人組「現代眼」畫會，會址在臺中縣清水鎮鰲峰路 128 號
4 樓，會長陳庭詩，年底於臺中市立文化中心舉辦第 1 屆年展。
· 顏水龍 80 回顧展於國立歷史博物館。
· 《中國時報》推出素樸雕塑家侯金水專輯。
· 《雄獅美術》推出「雕塑與景觀專輯」。

1983 年

· 臺中縣立文化中心落成啟用。（1 月）
· 臺中藝術家俱樂部正式立案於臺中市，屬於綜合性的藝術團體。
（1 月）
· 臺中縣文化基金會成立，地址在豐原市圓環東路 782 號。（2 月）
· 東海大學設立美術系，蔣勳出任系主任。
· 林墇瑛創立三采教育中心陶藝教室。
· 第 2 屆「現代眼畫會」在臺中市立文化中心展出，再移往臺北
美國文化中心、高雄文化中心。
· 副總統謝東閔指示文建會主委陳奇祿為「環境與雕塑」計畫召
集人。
· 文建會完成黃土水遺作〈水牛群像〉的翻銅保存。

1984 年

· 臺灣省手工業研究所舉辦「中日工藝展」於在臺中、高雄、臺
北巡迴。（1 月）
· 陶痴雅集成立，創始會員為蔡榮祐、林墇瑛、林錦鐘、孫文斌、
陳英彥、游榮林、張永宗、楊薇玲、謝定家，會址在臺中縣霧
峰鄉本堂村育群路 183 號，會長蔡榮祐。（1 月）
· 臺中民俗公園動工興建，全部面積 1.6 公頃，總工程費 4500 萬
元，其中 2500 萬元由文英基金會捐贈，公園內含民俗館、臺灣
民俗文藝館、民藝館、民藝廣場及民俗廣場五部份。（7 月）
· 中部雕塑藝術展、百煉陶藝展於臺中市立文化中心。（9 月）

1985 年

· 中部地區雕塑展於臺中縣立文化中心。（5 月）
· 國立藝專雕塑科畢業巡迴展於臺中市立文化中心。（5 月）

1986 年

· 省美館籌備處邀請臺中十家信用合作社於全國飯店開會，決定
配合館內大廳設計，捐贈平面美術製作及立體美術造型各 2 件。
（1 月）
· 中部雕塑學會，由中部雕塑促進會改組成立，理事長王水河，
總幹事陳松，常務理事謝棟樑，理事張純章、陳庭詩、蔡榮祐、
張淑美、陳春明、李明憲，創始會員共 67 人。（4 月）
· 林文海獲馬德里大學美術學院雕塑系碩士，返臺任教於東海大
學美術系專任講師。

1987 年

· 臺灣雕塑世界「五行小集雕塑展」於臺中縣立文化中心。
（1月）
· 張淑美製作大屏風〈生命的光輝〉於臺中護理學校圖書館，及
大浮雕〈師院之光〉於國立臺中師院中正樓玄關。
· 謝棟樑任臺中藝術家俱樂部會長。
· 顏水龍受行政院文化建設委員會委託規劃「南投縣竹藝博物
館」。
· 「牛耳石雕公園」揭幕。

1988 年

· 中部雕塑學會正式立案，改稱臺中市雕塑學會，理事長王水河，
總幹事陳松，幹事余燈銓，總務謝棟樑，會員共68位。（3月）
· 由行政院文建會捐贈的黃土水銅質〈水牛群像〉浮雕，運至臺
灣省立美術館安裝，該件作品長550公分、寬250公分、木框
15公分。（4月）
· 臺灣省立美術館（今國立臺灣美術館）開館，並舉辦「當代雕
塑之回顧與展望」座談會。（9月）
· 國際袖珍雕塑展於臺灣省立美術館。（10月）
· 「媒體·環境·裝置」展於由臺灣省立美術館。（10月）
· 九族文化雕刻獎開辦。

1989 年

· 臺中市雕塑學會聯展、陶藝作家聯盟巡迴展於臺中市立文化中
心。（11月）
· 因政治禁忌被塵封25年的顏水龍作品臺中太陽堂向日葵馬賽克
壁畫獲解禁。

1990 年

· 「人類一家」雕刻作品展於臺中市立文化中心。（2月）
· 臺灣省美術基金會創立，地址在臺中市五權西路2號，董事長
楊天發。（3月）
· 中山堂廣場雕塑品〈歌舞昇平〉完成。（7月）

1992 年

· 「臺中縣藝術創作協會」成立於沙鹿鎮，會長方鎮洋。（1月）
· 「敦煌藝術中心」臺中分店創立，地址為臺中市英才路639號，
負責人洪平濤。（4月）
· 「帝門藝術中心」臺中分店成立，地址為臺中市忠誠街138號，
負責人李昀嬡。（6月）
· 第1屆山胞藝術季美術特展於臺灣省立美術館。（6月）
· 40年來臺灣地區美術發展研究之陶藝研究展於臺灣省立美術
館。
· 陳煥堂（1934-）與12位聯合工專畢業校友組成「聯合陶友集」，
每年固定於水里蛇窯舉辦聯展。
· 謝棟樑應邀籌辦第1屆牛耳雕塑創作獎，第一名陳振豐、第二
名王忠龍、第三名張育瑋。

1993 年

· 臺中縣政府成立港區藝術館規劃委員小組。（1月）
· 省展免審作家（十一）「鄉土情歌」王秀杞雕塑展於臺灣省立
美術館。（3月）
· 全國名家雕塑大展──陳庭詩、楊英風、王秀杞、郭文嵐、謝棟
樑展於現代畫廊。（3月）
· 省展免審查作家（十二）蔡榮祐陶藝展於臺灣省立美術館。
（5月）
· 臺灣省陶藝學會成立於臺中霧峰，會長蔡榮祐。（7月）

1994 年

· 省展免審查作家（十八）謝棟樑雕塑展於臺灣省立美術館。（4 月）
· 省展免審查作家（十九）余燈銓雕塑展於臺灣省立美術館。

1995 年

· 「南投陶」發展兩百週年紀念，陶藝界首度以柴燒窯試燒作品，開窯驗收成功。（1 月）
· 南投縣籍立委彭百顯函請教育部在南投縣設立「臺灣陶藝學院」。（1 月）
· 臺灣省立美術館「園區雕塑」揭幕。（10 月）

1996 年

· 「琉璃工房」成立，地址為臺中市中興街 229 號。（2 月）
· 「藝術薪火相傳」第 8 屆臺中縣美術家接力展──王英信雕塑展於臺中縣立文化中心。（2 月）
· 「藝術薪火相傳」第 8 屆臺中縣美術家接力展──謝志豐陶藝展於臺中縣立文化中心。（4 月）
· 文建會委託臺灣省手工業研究所規畫「漆器藝人陳火慶保存與傳習規畫」完成。

1997 年

· 「吳讓農 70 回顧陶藝展」於臺灣省立美術館。（2 月）
· 「藝術薪火相傳」，第 9 屆臺中縣美術家接力展──紀向個展：1997 東方人文紀事於臺中縣立文化中心。（2 月）
· 臺灣省政府新設文化處正式掛牌，原本分別隸屬省教育廳、民政廳的部份業務及單位，改隸文化處，原文化處籌備處代主任洪孟啟出任文化處代處長。（4 月）

· 臺灣省政府文化處成立後，臺灣省立美術館由教育廳改隸文化處。（5 月）
· 誠品書店臺中店成立，地址在臺中市三民路 3 段 161 號（中友百貨 C 棟 l0、11 樓）。（5 月）
· 「藝術薪火相傳」第 9 屆臺中縣美術家接力展──游榮林陶藝展於臺中縣立文化中心。（6 月）
· 臺灣省 86 年原住民傳統工藝展於臺灣省立美術館。（8 月）
· 「藝術薪火相傳」第 10 屆臺中縣美術家接力展──黃天來石雕生活器物展於臺中縣立文化中心。（9 月）
· 顏水龍逝世，享年 95 歲。（9 月）
· 誠品畫廊舉辦「陳夏雨八十作品展」，展出陳夏雨自 1937 年的〈鏡前〉至 1997 年的〈軀幹像〉作品共 19 件，距陳夏雨生平第 1 次個展已 18 年。（10 月）
· 臺中市雕塑學會於臺中縣太平市頭汴坑張育瑋雕刻工作室舉辦石雕研習營，聘王龍森、鄧廉懷為指導老師；參加學員有余燈銓、陳金典、黃輝雄、潘憲忠、黃國書、林鴻銘、張育瑋、曾界、韓壽媛、蔣玉郎、林廣盛等 11 位。
· 「牛耳石雕公園」更名「牛耳藝術公園」舉辦第 2 屆「牛耳雕塑創作獎」，聘陳英傑、王水河、謝里法、陳正雄、王秀杞、黃才郎任評審委員，獲獎第一名蔡尉成、第二名王慶民、第三名黃清輝。（12 月）
· 王鍊登出任大葉大學造形藝術系第 1 任系主任。
· 臺中市立文化中心出版《臺中市豐樂雕塑公園作品專輯》。
· 臺中南屯第八期重劃區設置臺中市立雕塑公園，經過 4 年的徵件規畫，共徵得 42 件作品，另資深雕刻家作品，經由工商界購贈約 10 件，總計 52 件，成立第 1 座露天雕塑公園。
· 臺中縣鐵砧山舉辦藝術季雕塑邀請展。
· 臺中縣立文化中心舉辦、臺中市雕塑學會（原中部雕塑學會）協辦「一九九七關懷咱的臺灣──由藝術出發」裝置藝術展。

1998 年

· 「藝術薪火相傳」第 10 屆臺中縣美術家接力展──陳松「荷花系列」石雕小品展於臺中縣立文化中心。（1 月）
· 空間魔術師──臺灣公共藝術特展於臺灣省立美術館。（6 月）
· 「臺灣工藝美術家協會」正式向臺灣省政府登記立案。（6 月）
· 「藝術薪火相傳」第 10 屆臺中縣美術家接力展──史嘉祥陶藝展於臺中縣立文化中心。（6 月）
· 「世界漆藝展──走過七千年、邁向新世紀」，由臺灣省工藝美術家協會承辦，展於臺中市立文化中心。（8 月）
· 位於臺中後火車站的「廿號倉庫」正式開放，並計畫於年底完成整體規畫，內部設置鐵道歷史照片、文物、國內外藝術村資料展示及戲劇音樂演出活動，為臺灣第一個鐵道藝術網路的據點。
· 國立傳統藝術中心籌備處委託賴作明辦理「臺中賴高山漆藝人傳習計畫」。

1999 年

· 臺中縣港區藝術中心正式完工開館啟用，首任藝術中心主任陳嘉瑞。（3 月）
· 「藝術薪火相傳」第 12 屆臺中縣美術家接力展──王龍德醉陶展於臺中縣立文化中心。（6 月）

2000 年

· 臺灣漆藝協會成立。（1 月）
· 臺中市石雕協會成立，創始會員為陳松、郭可遇、陳珠彬、洪紹倫、王錦茂、卓秋源。
· 「臺中縣立港區藝術中心」成立，地點位於臺中縣清水鎮忠貞路，正式掛牌成立前其運作則由財團法人文化藝術基金會經營。（3 月）

2002 年

· 陳庭詩病逝於臺中，享年 90 歲，留下千餘件作品。（4 月）
· 臺中縣文化局委託劉舜仁、林平策劃「林聽·森音」藝文展演活動，於大雪山林業公司舊製材廠登場，再轉臺中鐵道 20 號倉庫。（5 月）
· 臺中市長胡志強提議設立古根漢美術館，進行可行性研究。（6 月）
· 對話·空間·平臺 I ──全省永久免審查作家協會行動裝置展，展出余燈銓、顏名宏等人作品於臺中縣立港區藝術中心。（7 月）
· 對話·空間·平臺 II ──全省永久免審查作家協會行動裝置展，展出謝棟樑、許文融等人作品於臺中縣立港區藝術中心。（8 月）
· 臺灣前輩藝術家黃土水作品〈甘露水〉，流落臺中，重新引發討論。

2003 年

· 中部藝文界發起爭取臺灣省議會設置「樸素藝術館」，收藏林淵等人作品。（1 月）
· 陳庭詩紀念館於臺中太平中山路二段故居開幕。（4 月）

2004 年

· 顏水龍工藝特展於國立臺灣美術館。（12 月）

2005 年

· 「撞擊與生發──戰後臺灣現代藝術的發展（1945-1987）」展於國立臺灣美術館。（4 月）

2007 年

· 臺中市政府文化局與現代畫廊合辦「羅丹雕塑展──地獄門 vs. 愛」於臺中市役所，展出羅丹銅雕作品 32 件，及 142 幅手稿。（9 月）

2008 年

· 2009 臺灣兩岸石雕展暨臺中縣石雕協會第二屆會員展於臺中縣立港區藝術中心。（12 月）

2010 年

· 「穿越的歷史映像──郭清治雕塑展」於臺中縣立港區藝術中心。（4 月）
· 「陳庭詩逝世八週年紀念展」於臺中縣立港區藝術中心。（5 月）
· 「觀心·關心──黃媽慶木雕展」於臺中縣立港區藝術中心。（8 月）
· 臺中縣美展於臺中縣立港區藝術中心。（10 月）
· 陳庭詩設置於臺中石岡國小校園銅雕作品〈起飛：三人行〉因 921 地震受損，歷經多年修護，重新揭幕。（11 月）

2011 年

· 林壽宇病逝於臺中，享年 79 歲。（12 月）

2012 年

· 「勁·靜·境──王秀杞雕塑創作展」於臺中市港區藝術中心。（5 月）
· 2012 臺灣美術新貌展──立體創作系列於臺中市港區藝術中心。（11 月）

2013 年

· 臺中市雕塑學會 2013 會員聯展於臺中市港區藝術中心。（9 月）

2014 年

· 2014 臺中縣石雕協會會員展於臺中市港區藝術中心。（2 月）
· 「漆彩春秋──臺中市美術家資料館漆器藝術特展」於臺中市港區藝術中心。（3 月）

2016 年

· 第 16 屆臺灣國際藝術協會美展於臺中市港區藝術中心。（5 月）

2017 年

· 「雕形·塑意卅一特展──臺中市雕塑學會 31 屆會員聯展」於臺中市大墩文化中心。（7 月）
· 「人間國寶──王清霜漆藝特展」於臺中市大墩文化中心。（9 月）

2018 年

· 臺中市政府文化局委託進行「中部地區近代雕塑藝術委託研究案」

2019 年

· 臺中市政府文化局舉辦「空間魔術師──雕塑之都傳奇」於臺中市大墩文化中心，並出版專輯。

國家圖書館出版品預行編目資料

空間魔術師：雕塑之都傳奇 /
蕭瓊瑞 / 謝玫晃 著. -- 初版. --
臺北市：藝術家；臺中市：中市文化局，2019.10
120面：25×26公分
1.雕塑 2.作品集

930 108015840

空間魔術師—
雕塑之都傳奇

蕭瓊瑞 / 謝玫晃 著

發 行 人｜盧秀燕

總 編 輯｜張大春

編輯委員｜施純福、曾能汀、林敏棋、陳素秋、鍾正光、
　　　　　　許秀蘭、王榆芳、彭楷騰

策　　劃｜臺中市立美術館籌備處

出　　版｜臺中市政府文化局

地　　址｜臺中市西屯區臺灣大道三段99號惠中樓8樓

電　　話｜04-22289111

網　　址｜www.culture.taichung.gov.tw

展 售 處｜五南文化廣場　04-22260330
　　　　　　（臺中市中區中山路6號　www.wunanbooks.com.tw）
　　　　　　國家書店　02-25180207
　　　　　　（臺北市中山區松江路209號1樓　www.govbooks.com.tw）

執行製作｜藝術家出版社

地　　址｜臺北市金山南路（藝術家路）二段165號6樓

電　　話｜02-23886715

傳　　真｜02-23965707

執行編輯｜沈也真

美術編輯｜黃媛婷

總 經 銷｜時報文化出版企業股份有限公司

倉　　庫｜桃園市龜山區萬壽路二段351號

電　　話｜02-23066842

製版印刷｜欣佑彩色製版印刷股份有限公司

初　　版｜2019年10月

定　　價｜新臺幣280元

ISBN: 978-986-282-240-1（平裝）